日本光影之旅

─教你如何影靚相─

梁廣煒 著

目錄

自序 4

1. 四季色彩 6
 春 8
 夏 12
 秋 16
 冬 20

2. 事前準備 24
 器材裝備 25
 器材保養 33
 行程規劃 34

3. 拍攝習慣 36
 相機設定 37
 拍攝步驟 38

4. 善用景深 40
 超焦距 46
 虛化背景 48

5. 選材構圖 52
 題材主次 54
 黃金分割 58
 黃金交點 62
 鏡形對稱 66
 簡單是美 68
 畫龍點睛 72
 前景作框 76
 視向空間 78
 斜線曲線 82
 透視效果 86
 藏中有露 88
 趣味盎然 90

6. 景物規模 94
 大景 96
 中景 100
 小品 104
 微距 108

7. 測光曝光 112
 準確測光 114
 曝光補償 116

8. 各類光線 120
 正光 122
 側光 126
 逆光 130
 清晨傍晚 134
 柔光 138
 雨天 144
 雲隙光 148
 區域光 152
 弱光 154
 夜景 158
 星空 162

9. 穩中求變 164
　不同焦距 166
　不同視角 170
　不同方向 177
　不同時間 184

10. 早起鳥兒 198
　魔幻時刻 200
　晨霧繚繞 202
　平靜湖面 204
　避開人潮 206

11. 瞬間捕捉 208
　動物生態 210
　人景相融 212
　人物特寫 216

12. 後期製作 232
　移除物件 234
　調節變形 238
　適當裁切 240
　高動態範圍 242

後記：心意更新 244

自序

香港人喜歡旅行,暫時離開令人精神緊繃的繁忙生活,到外地走一走,盡情吃喝、購物、遊玩,還有打卡——用鏡頭捕捉良辰美景。筆者喜愛旅行攝影,特別是風景:無論氣勢磅礴的湖光山色,嬌艷奪目的七彩花田,恬靜宜人的田園景致,置身跟城市不一樣的環境中,總能讓心境放空。

攝影(photography),即以光作畫。畫家用筆和顏料繪畫;攝影人則透過不同鏡頭焦距、光圈快門來營造光學效果,將瞬間的光影和色彩捕捉在菲林或感光元件上。一幀攝影佳作,令人賞心悅目。一些作品更能帶出強烈信息,娓娓說出它的故事。

我16歲時購入第一部單鏡反光相機,自學攝影,拍攝題材包括人像、婚禮、活動等,從失敗中累積經驗和知識。40歲專志風景攝影,從中獲得更廣闊的創作空間和滿足。

風景攝影的唯一「燈光師」是造物主,受造者不可能吩咐這位「燈光師」提供怎樣的光線,只好心存敬畏等待最適合的拍攝時機,動輒等上個多小時。等候雲霧消散見青天;期待陰天以減少光差;偶然遇上雲隙光,更要感謝「燈光師」為這個攝影者預備天然聚光燈效應!風景攝影是在造物主的傑作上進行二次創作。

除了「看天做人」,風景攝影者也要有一定的毅力和體魄。背着沉重的攝影器材,或頂着猛烈陽光,或耐着風吹雨雪,只為尋覓最佳景點,追逐最佳時機。清早拍攝晨曦朝霧,傍晚捕捉晚霞星空。誰也不能保證「一分耕耘,一分收穫」,但可以肯定的是,不願付出就一無所有。在蒼茫天地間,人只能承認自己的有限和渺小,盡力以有涯逐無涯。

除了拍攝靜態的自然風光,筆者也學習拍攝動物尤其是野鳥。這類生態攝影需要另一種能耐,站在雪地上幾小時,凍得雙腳麻木,就是為了拍到丹頂鶴和天鵝的美態。從上百作品中,往往只有一幀半幀稍為滿意。此外,遇上適合的人物題材,我當然也不會錯過機會。看着他們的情感互動,將他們生命中那一刻的真摯記錄下來。日本人珍惜「一期一會」,有着他們的人生哲學。

藉此感謝吾妻婉儀,因着我

們喜歡到日本旅行,她特意學習日文。每次出發前,她總會花時間蒐集資料,計劃行程,讓我滿載而歸。當我專注拍攝時,她閒來無事,或看風景或做運動,默默守候這個攝影人。後來,她乾脆拿起小型相機到處取景。有時當我拍得出神,抬頭一看,環顧四周已不見她的蹤影,只好在原地等待她,直至她從某角落鑽出來。她因着多看我的作品,多聽我的「偉論」,攝影技術也進步了,偶有佳作呢!

偶爾朋友被我的攝影作品吸引,嚷着要跟我們去旅行。我回應:「住簡陋鄉郊民宿,清早起床,每日行程就是尋覓、等待和拍攝;沒有豐富美食,沒有血拼時間。你要想清楚,跟我們一起,當心日後絕交。」當然,這是最

極端的情況,遇上好的拍攝題材,只好作些取捨。一個十幾天的行程,總有時間放下攝影人的身份,做個普通遊客,給婉儀一點補償。

每人旅行的期望也不同,如果你也喜歡另類的旅行方式,筆者願意透過這本拙作,跟你分享所見所思。這既是我的個人攝影集,又是中級攝影技巧參考書,也是旅遊札記。盼望讀者在欣賞照片之餘,更藉此提升你的攝影技巧,豐富你的創作意念,為你計劃日本自由行提供新的景點選項。

筆者除了記述拍攝每幀照片時的經歷或構思外,也務求準確地記載谷歌地圖(Google map)所顯示的拍攝地點,例如:福岡縣浮羽市·流川之櫻並木,讀者

只須在 Google map 內輸入「流川之櫻並木」,或掃描二維碼(QR code),便能找到正確位置,在網上進一步查閱相關資料。一些在路旁的不知名地方,我盡量記錄它的經緯度,你只須在 Google map 內輸入兩組數字,如「36.716484, 138.495271」,也能找到它的正確位置。餘下一些地方,因在拍攝時沒有記錄,抱歉未能準確交代。若有任何疑問,歡迎透過電郵或臉書(Facebook)與本人聯絡。

在這個互聯網盛行的年代,如果你仍願意掏腰包購買這本攝影集,筆者衷心感謝你的支持。因為你為這個名不見經傳的旅行攝影愛好者達成出書的心願。

梁廣煒

1 四季色彩

我夫妻倆先後到訪日本近20次，每次出發前也被朋友調侃，說我們又回鄉了。其實我們也到過歐美和東南亞等地，但對比之下，日本似乎集各樣優點於一身。不單有豐富多變的自然風光，且機程較短，機票價格相對便宜，不用適應時差。

當地交通設施完善，可乘搭不同公共交通工具或自駕，車內GPS有普通話導航，只須輸入目的地電話號碼或map code，就有不同路線可供選擇。有需要時輔以Google map，不易迷路。

眾所周知，日本治安良好。我見過當地人放心留下手袋和手機在草坪上，跑到遠處玩耍。我也曾遺下三腳架在一旅遊景點，半天後才發現，匆忙趕回原地，仍能在失物認領處尋回。

日本通脹長期處於低水平。當香港物價不斷上升，兩者差距收窄，對香港人來說，今天的日本遊可算價廉物美。商販殷實，不會向遊客抬價，服務態度誠懇。

日本人注重環境保育，態度友善，只要你略懂日語，他們也會盡力跟你溝通，樂意幫忙。我們曾向店員問路，她願意放下工作，指引我們到目的地。

日本人喜歡在國內旅行，坊間有大量旅遊書籍、雜誌、官方或民間的網頁、各地觀光案內所也有大量資訊，資料詳盡豐富，圖文並茂。

日本四季分明，任何時間也不乏拍攝題材。若問我們較喜愛和熟悉的地方，本州的長野和北海道的道央（富良野、美瑛）將是首選。

春

3至4月，櫻花自九州至北海道逐一盛放，由綻放至滿開大概兩星期。滿開後花瓣漸落，偶然一陣強風，吹落大量花瓣，滿天落櫻，恍如飄雪，日本人稱為「櫻吹雪」。日本櫻花的品種有六百多，最常見的為染井吉野櫻，其次是枝條下垂如楊柳的枝垂櫻，還有八重櫻、河津櫻、山櫻、大島櫻等。每到賞櫻季節，日本人喜歡一家大小，或公司上下員工，在櫻花樹下席地而坐，飲酒野餐，歡聚暢談。當然，除了櫻花外，還有芝櫻、花桃、紫藤花、鬱金香。春天是百花爭妍的日子。

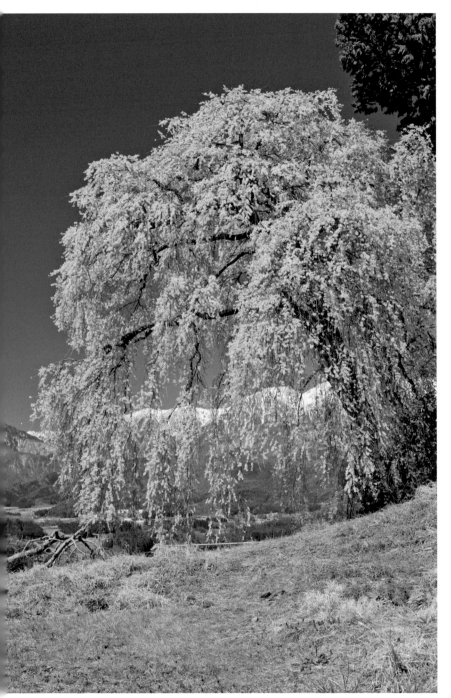

長野縣駒根市
南吉瀨の枝垂れ櫻
（南吉瀨枝垂櫻）

這棵南吉瀨枝垂櫻有百年樹齡，在山丘上與遠方的阿爾卑斯山遙遙呼應。這裏遊人較少，到訪者多為攝影人，取景相對容易。日本攝影人喜歡以雪山為背景拍攝櫻花，亦只有他們知道哪裏有這類景點。計劃行程可先參考他們的網頁。

 50mm ISO-100 f/11 1/80s

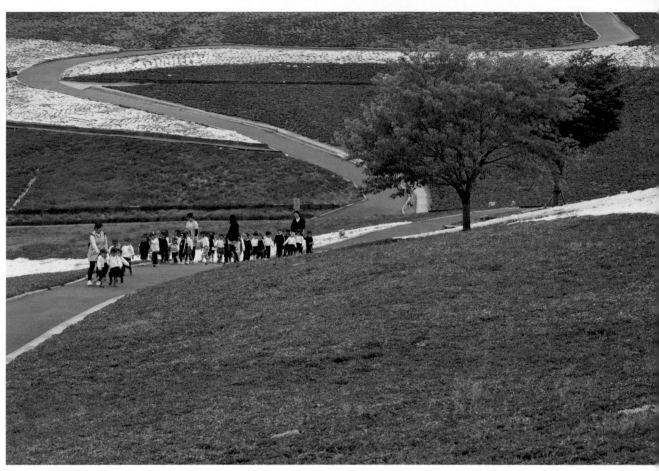

((((50mm ISO-100 f/11 1/25s

群馬縣
太田市北部運動公園

離開長野縣沿高速公路往東駛入群馬縣，看見不遠的山坡一片桃紅，於是急忙駛出公路，找到這個公園。盛放的芝櫻引來遍山遊人。選了一個較寧靜的角落等候機會，幾位老師帶着一班幼稚園學生來到，正是按下快門的時刻了。

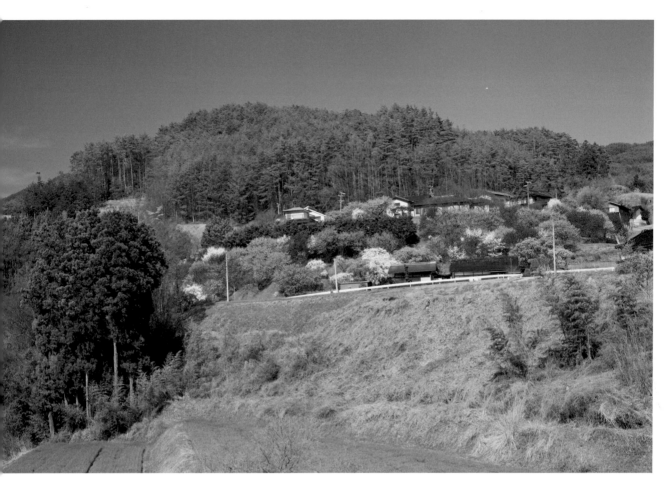

🎞 35mm　🔋 ISO-100　🔄 f/11　⏱ 1/50s

長野縣駒根市
中沢の花桃 （中澤花桃）

跟香港的桃花不同，花桃是改良的重瓣品種，有桃紅、粉紅和
白色，有些花桃樹更在一朵花裏面同時綻放三種顏色的花瓣。
花桃於 1922 年從德國引入，中沢地區種滿了花桃，那裏的居
民，一年總有兩星期活在夢幻桃花源中。

夏

走過春之旖旎，迎來夏之蓬勃。青翠的稻
田，金黃的小麥，淡紫濃紫的薰衣草……
筆者正是被富良野和美瑛的田園景致吸
引，自 2000 年起多次踏足北海道。上世紀
50 年代，富田家在中富良野培植薰衣草製
作香料，1976 年富田農場的薰衣草花田相
片刊登在 JR 出版的月曆內，從此遊人漸多。
70 年代北海道中央地帶（道央）仍是窮鄉
僻壤，隨着數以萬計的遊客前來欣賞薰衣
草，不同特色的花田陸續出現，夏天的道
央成為旅遊熱點。富田農場的成功在於歷
史悠久、創意管理和花卉佈置的美學。
值得一提，要欣賞盛放的薰衣草，必須
在 7 月底前到達。

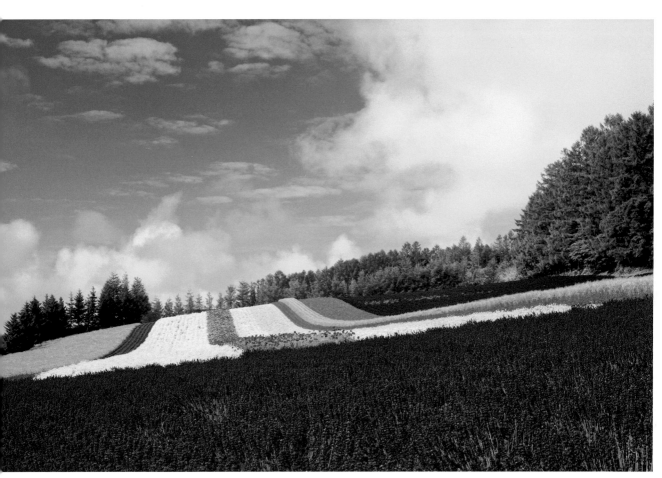

📷 35mm 📷 ISO-100 🔄 f/11 ⏱ 1/50s

北海道中富良野町
富田農場

彩虹花田為富田農場的標誌，是遊人必到的打卡熱點，各人爭
相站在花田前拍照。清晨八時，富田農場開門營業，趁遊人尚
少，我快步找個較遠位置，以薰衣草田作前景拍攝，令整幅花
田更有深度。

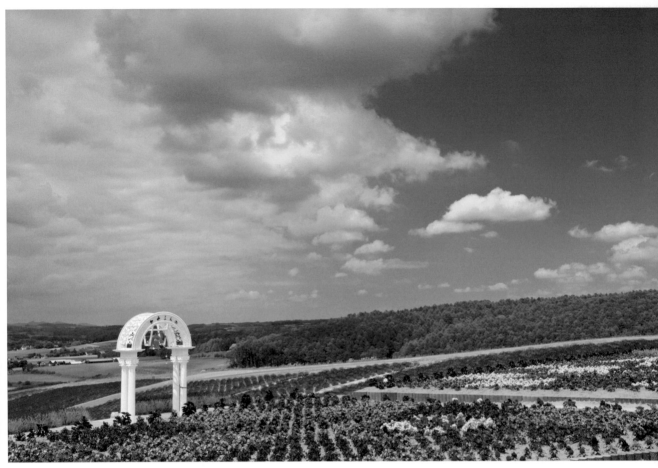

 📷 35mm 📷 ISO-100 🔄 f/11 ⏱ 1/20s

北海道上富良野
日之出公園

在日之出公園的山頂，新人喜歡於銅鐘前舉行婚禮。百花盛放，就算沒有婚禮的日子，遊人仍一波一波輪着拉鐘拍照留念。烈日當空，筆者在現場等了半小時才把握到這機會。

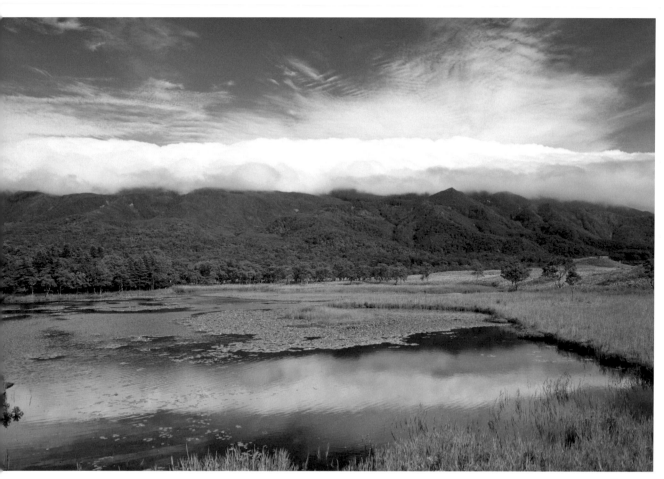

35mm ISO-100 f/11 1/13s

北海道斜里郡
知床五湖野外小屋

知床國立公園，2005 年被聯合國教科文組織列為「世界自然遺產」。第一天來到時，天色灰暗，我們參加了當地導賞團的生態遊。翌日上午乘船遊知床海岸，下午天色轉晴，趕回一湖，終於拍到知床一湖湖面倒映的藍天白雲了。當第一次拍不到最佳效果，只好不厭其煩重複踩點了！

秋

一葉知秋，樹葉逐漸呈現絢麗的色彩。火紅的楓樹、淡黃的銀杏，教人陶醉。長野是滑雪聖地，全縣共有八十多個滑雪場，秋天卻是他們的旅遊淡季。我們曾入住當地民宿，整晚只有我們一枱客人，晚飯時店主閒着跟我們攀談。可想而知，秋季到長野遊覽，各樣消費也較便宜。當地80%是森林，放眼盡是漫山秋色。如果喜歡欣賞細膩的庭園楓紅，則非京都莫屬。京都人對美學有一種莫名的執着，紅葉在古蹟的相互襯托下更顯動人！值得留意的是那裏的紅葉名所遊人如鯽，要拍到理想的照片便需要一點耐性。我們曾往京都毗鄰的滋賀縣拍攝紅葉，那裏沒有排山倒海的遊客，拍攝容易多了。

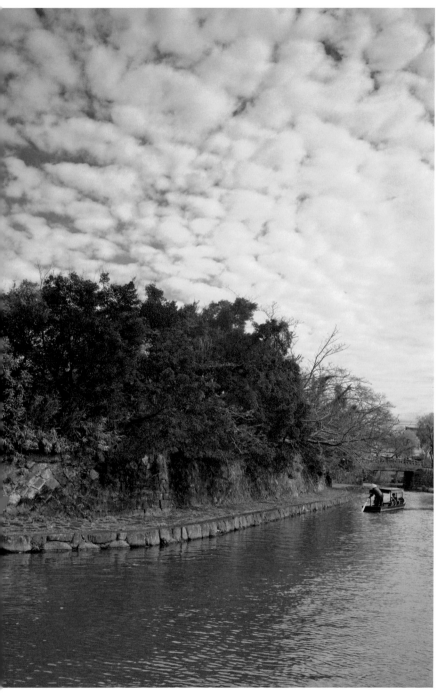

滋賀縣
近江八幡市多賀町
八幡堀

1585 年，豐臣秀吉的養子
豐臣秀次興建八幡城，在八
幡山周圍挖掘長 6 公里、寬
15 公尺的護城河，與琵琶湖
相通，既可作防禦又可作交
通運輸用途。後來，近江商
人以八幡堀為轉運站，將產
物經陸路和水路運送至全國
各地。今天仍保存古舊的建
築物，河岸是古裝劇常用的
拍攝地點。遊客主要乘搭機
動船沿護城河遊覽，難得遇
見人手劃動的小舟出現，趕
快捕捉這刻景象。以直幅拍
攝，天空的魚鱗雲令畫面更
豐富。

◯ 35mm ▯ ISO-100 ◯ f/11 ◯ 1/40s

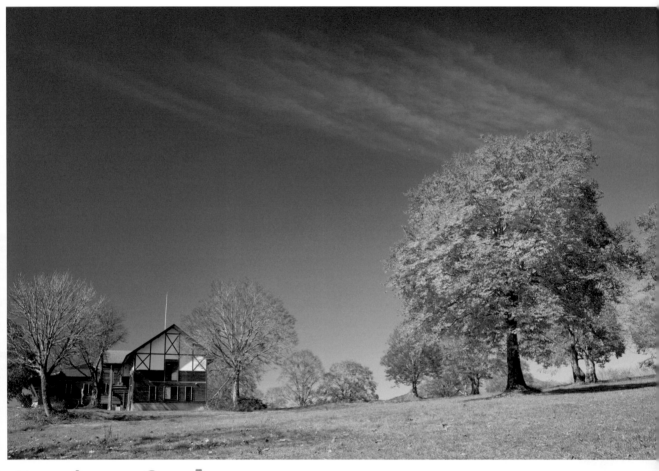

🛢 35mm 📷 ISO-100 🔄 f/11 ⏱ 1/50s

新潟縣妙高市高原
笹之峰牧場

牧場位於妙高山南麓，海拔 1,250 至 1,350 米的高原地帶。天空蔚藍，縷縷白雲，橘黃樹葉，翠綠草坪，構成絕美的圖畫。

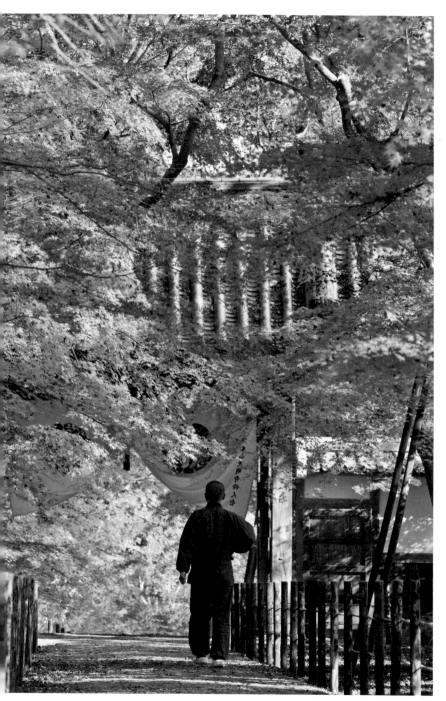

京都府長岡京市
光明寺

光明寺是京都西山三山之一，外國遊客卻沒幾個，京都出名的寺廟太多吧！我們走遍了全寺，在出口才發現最美麗的景致就在眼前。紅葉盛放的日子，遊人熙來攘往，或站着拍照留念，耐心等候終於得到回報。

 241mm ISO-800 f/10 🕐 1/200s

冬

到冰雪地方旅遊，最要緊的是注重保暖。長時間在戶外拍攝，體感溫度不斷下降。除了防水羽絨外套、防水保暖褲、冷帽、頸巾、手套、羊毛襪、雪靴（或行山鞋加冰爪）、太陽眼鏡外，須帶備暖包和保溫瓶，以便不時之需。筆者曾站在雪地幾小時拍攝，凍得腳掌發麻。如將暖包放在鞋內，腳掌便不致凍僵。

在雪地行車，車速應比正常最少慢 10 km/h，與前車保持正常距離的兩倍。避免急加速、急煞車。入彎時應連環輕踩制動器減慢車速，變換車道或超車都可能打滑偏離行車線，須盡量避免。慢速行車耗油量會比平常快，要注意經常保持油缸有充足汽油，萬一遇上意外，即使汽車無法行駛，車廂仍可產生暖氣保溫，等待救援。盡量選擇主要道路，並跟着前車的輪胎痕跡行駛。主要道路除雪較好，積雪不會太深。若駛進積雪深的小巷、山間小路，開到一半輪胎可能陷進雪裏而無法動彈，若沒有明顯車輛經過的痕跡，應避免駛入。

第一次於冬天來到北海道，看到一片雪原，便跟往常一樣將車駛至路旁。誰料左前輪已陷入積雪中空轉，動彈不得。那是 2001 年，婉儀仍不諳日語，也是沒有手機的年代，求救無門。徬徨之際，一輛偌大的貨車駛至，司機二話不說，從貨車抽出鋼索，把小車拉出。我們連番道謝，司機不發一言，悄然而去。日本人的友善和樂於助人再次給我們留下深刻印象。

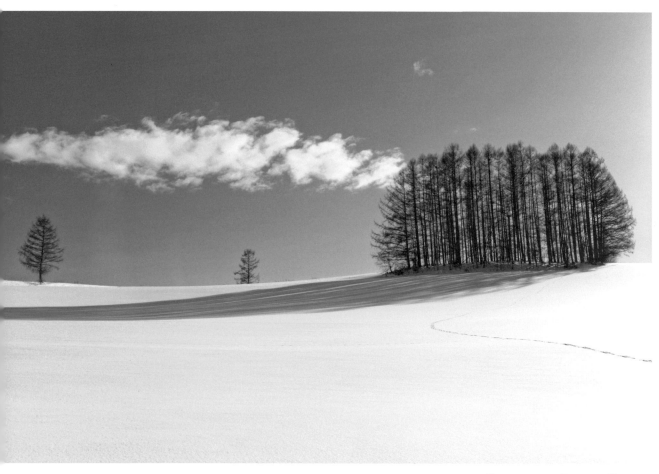

 50mm ISO-50 f/11 1/50s

北海道美瑛町
マイルドセブンの丘 (Mild Seven Hills)

乘夜機由香港飛東京，凌晨轉機至旭川，隨即開一小時車至美
瑛。再見到這位被白雪覆蓋的姑娘，洗盡沿華，給人清麗脫俗
的感覺。半逆光投射出長長的樹影，為平淡的雪地增添變化。
雖然奔波了 17 小時，見到如斯美景，放棄立即入住民宿的念
頭，拔機拍攝是首選。

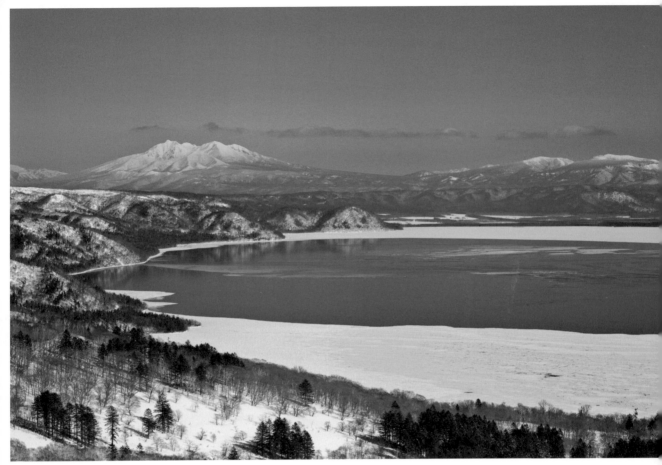

🎞 50mm 📷 ISO-50 🔄 f/11 ⏱ 1/60s

北海道弟子屈町
美幌峠

從北見市駛往川上郡弟子屈町，上山經過美幌峠停車稍作休息。在冬天，美幌峠隨時因大雪封路，要繞過山邊南下弟子屈。很感恩那天放晴，可以登上山坡的觀景台，遠眺在冰雪中的屈斜路湖。下山時車輪在冰面上打滑，險些撞山！雪地駕車，隨時遇上融雪後水再結冰，導致車輛打轉的危機！

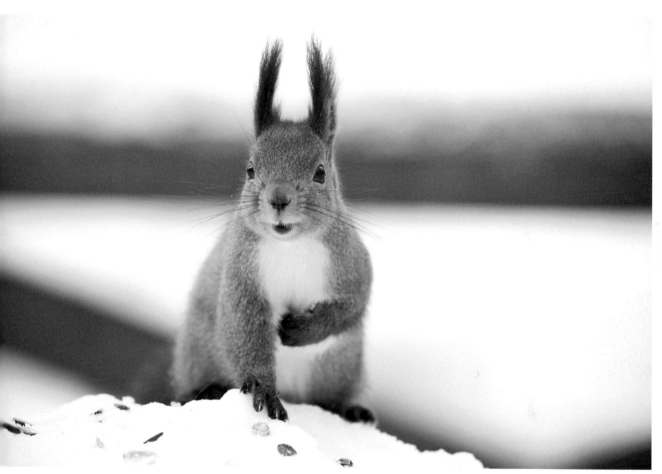

CCC 278mm | ISO-800 | f/5.6 | 1/800s

北海道弟子屈町
ガストホフぱぴりお (Gasthof Papilio)

在林中這間小旅館吃早餐，店主在室外擺放葵瓜子吸引樹叢的
松鼠前來開餐。當其他住客悠閒地在暖氣房間邊吃邊觀賞，我
卻拿相機往冰冷的室外「打鼠」。

2 事前準備

─器材裝備─

風景攝影人每天也要在戶外拍攝多時，特別在夏天，防曬裝備如太陽帽、太陽眼鏡、防曬手袖、手套等不可少。此外，建議穿着行山鞋，以便走山路。讀者不要期待拍攝壯麗風光的同時，又能穿得光鮮亮麗在美景前留影。一次十多天的旅程，我倆的合照通常少於十張！風塵僕僕，蓬頭垢面，不拍也罷！

除了相機和不同焦距鏡頭，筆者認為以下器材不可或缺。

濾鏡

在菲林年代，濾鏡林林總總，以矯正色溫或製造不同特效。來到數碼年代，這類工作已能在相機或後期製作中完成。但筆者認為以下三種濾鏡仍無可取替。

偏光鏡
(Polarizer, PL)

偏光鏡可過濾不同方向亂射的偏振光，使天空變得更藍，白雲更具立體感。此外，物件表面會因反光降低本身色彩，使用 PL 可濾走反光，令色彩更飽和。

漸變中灰濾鏡
(Graduated Neutral Density Filter, GND)

如果照片涵蓋天空與地面，天與地光差動輒相差幾級。當天空曝光準確，地面景物則曝光不足；若地面景物曝光適中，天空則過度曝光而變為「死白」。為收窄兩者的光差，部份相機提供高動態範圍（High Dynamic Range, HDR）模式，將連拍幾張不同曝光的相片合併為一。但這種方法要求主體完全靜止，否則不能合併至理想效果。例如強風吹動植物，一隻動物稍為移動，HDR 也無法提供理想效果。

筆者較喜歡使用減兩級（0.6）或三級（0.9）的 GND，減低天空的亮度，使地面景物曝光準確的同時，天空保持蔚藍。為更靈活地選擇天空和地面的比例，建議選用 100mm × 150mm 的方形 GND。

新潟縣妙高市
關山不動滝
（大滝）

不動滝是妙高三大瀑布之一，也是最易到達的景點，從路旁就能遠眺它的全貌。要拍到這瀑布的秋色風姿，必須解決山頂與山谷的光差問題。筆者用了 GND0.6 及 GND0.9，將山頂的曝光減 5 級，加上 PL 還原藍天，才得到此效果。

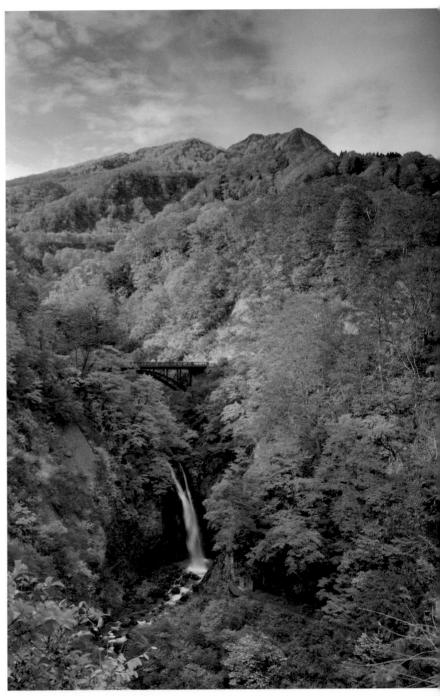

35mm ISO-100 f/16 1/6s

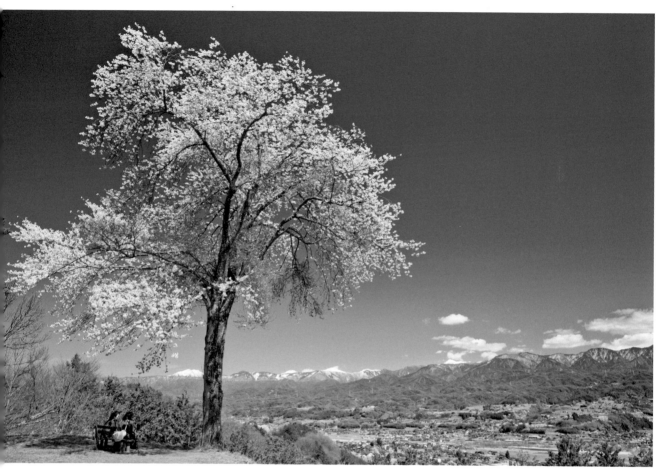

35mm | ISO-100 | f/11 | 1/40s

當天空蔚藍，地面景物光線充足，則不用再加 GND，否則天空會因曝光不足而出現暗角。

長野縣高森町
松岡城址

離開城址遺蹟，走到山崗盡處，兩位女士對着蔚藍天空與遠方南阿爾卑斯山的殘雪，坐在櫻花樹下娓娓互訴家常，細味人生。加 PL 足以真確展現優美景致。

中灰濾鏡

（Neutral Density, ND）

如果光線充足，即使用上最低感光度及最小光圈，快門速度仍有 1/30 秒或以上。為了延長曝光時間，可加上 ND，ND2 減一級光，ND4 減兩級光，ND8 減三級光。坊間甚至有減 8 級或 10 級光的 ND 濾鏡，使用前需預先構圖、測光及對焦，因安裝後光學觀景器只看到全黑畫面。隨着無反相機出現，透過電子觀景器仍可看到影像，十分方便。

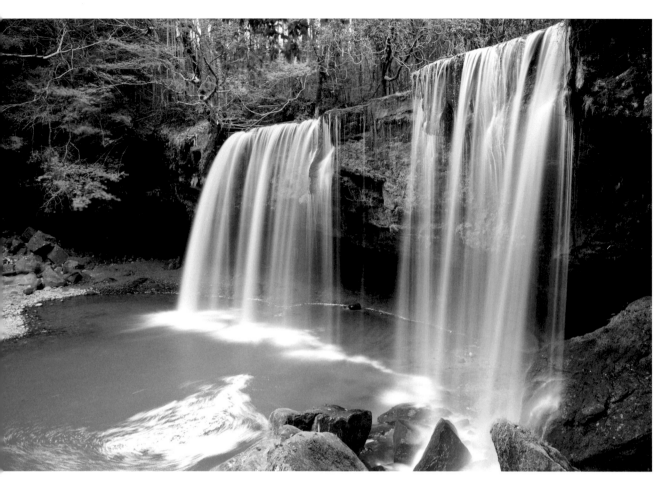

<CCC> 35mm　<□> ISO-100　<⟳> f/16　<⏱> 3.2s

熊本縣小國町
鍋ヶ滝（鍋瀑布）

這瀑布高 10 米，闊 20 米，特色是瀑布後有水濂洞讓遊客進入。拍攝時需耐心等待遊人離開。裝上 ND4 減兩級光，延長快門速度，瀑布變為絲絲流水。原沒有計劃到這裏，經民宿老闆介紹才知道附近有這瀑布。就算不懂日語，也不怕跟民宿老闆、酒店櫃枱或觀光案內所攀談，本地人才能介紹旅遊書以外的好去處或食肆。

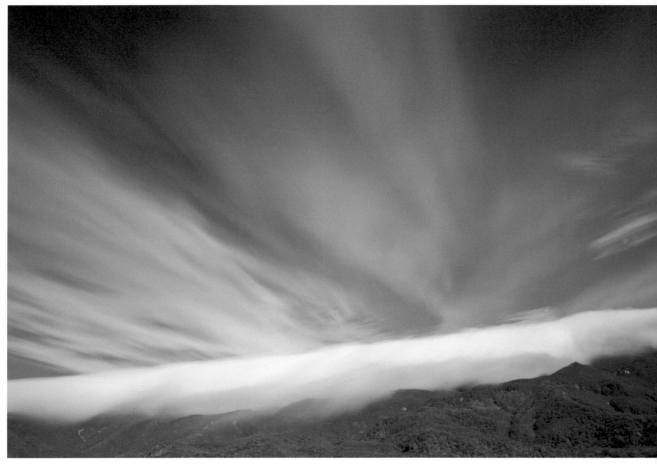

🎞️ 85mm 📷 ISO-100 🔄 f/16 ⏱️ 64s

北海道斜里郡
知床五湖野外小屋

拍完知床一湖，沿步道走出停車場，看見知床峠一帶仍被一層厚雲覆蓋，浮雲則不斷從山脊後飄來，形成散射圖畫。用減 10 級 ND 延長曝光時間，將移動的雲層霧化。

三腳架

一支穩重而方便攜帶的三腳架對風景攝影極為重要。筆者使用四節的碳纖腳架，接合時僅兩英尺長。三腳架全開時應與身高相若，配備球形雲台（Ball Head），以一個掣調節三維空間轉動，減省逐支桿調校不同平面的繁瑣。配備快拆板（Quick Release Plate）方便迅速裝卸相機。

筆者經常勸朋友在能力範圍內盡量選購高質素三腳架。相機鏡頭推陳出新，但優質的三腳架可以陪伴終身。筆者的三腳架已用了二十多年，關節螺絲曾因金屬疲勞而折斷，但仍能找到原廠的配件更換。

為何風景攝影需要使用三腳架？

1. 低 ISO，小光圈，慢快門

一般風景相片需要闊景深（詳見第 4 章：善用景深），拍攝時使用小光圈（f/8 或更小）確保畫面內所有景物都對焦清晰。雖然新一代相機的雜訊控制已相當好，但為了提升畫質，應首選最低感光度（ISO-100）。在低感光度和小光圈的設定下，即使在晴天拍攝，快門速度大概也只有 1/30 秒或更慢，借助三腳架可避免手震造成影像模糊。

2. 精準構圖

風景攝影強調水平正確，將相機固定在三腳架上調校及仔細構圖，把主體放在期待的位置上，確保沒有雜物在邊緣出現（詳見第 5 章：選材構圖）。

3. 方便使用漸變中灰濾鏡
（Graduated Neutral Density Filter, GND）

為調節長方形 GND 的高低位置，需要雙手並用。將相機固定在三腳架上，方便裝拆和調校 GND。再者，使用了長方形 GND 後不能加上遮光罩，當逆光拍攝時，可用左手遮光，右手按快門。

4. 等待最佳拍攝時刻

當相機固定在三腳架後，就放心等候按快門的一刻，例如等待理想光線的出現或遊人從鏡頭中消失。

5. 重拍

拍完一張後，觀看拍攝效果，在構圖完全不變的情況下調節曝光重拍。當遊人絡繹不絕，可以多拍幾張相同曝光的照片，在後期製作時將相片重疊及抹走遊人（詳見第 12 章：後期製作）。

快門線

筆者喜歡將相機設定兩秒延後拍攝，避免因手指觸動機身而產生輕微震動，影響畫質。但在千鈞一髮、機不可失的情況下，裝上快門線靜待拍攝時機是不錯的選擇。此外，當用上 B 快門作長時間曝光，快門線是必須的配備。

LCD 屏幕放大鏡

如果讀者仍使用單鏡反光機，強光下很難從顯示屏中清楚看到拍攝效果，以決定是否需要重拍，LCD 屏幕放大鏡能解決以上困難。進入無反年代，從電子觀景器已能清楚看到影像。

器材保養

結束一天的拍攝後，使用吹氣除塵泵清除相機和鏡頭的塵粒。如經常更換鏡頭，更要用心清潔感光元件。因靜電會將肉眼也看不到的微塵吸附在感光元件上，當使用小光圈時，大面積的淨色畫面 (如天空) 會呈現黑色小點，透過電腦放大影像就能發現，最後只能靠電腦軟件為相片去除污點了。

此外，為後備電池充電，將相片備份至電腦也是良好習慣。

行程規劃

出發前上網參考別人的相片，選取自己喜歡的景點。日本很多網頁介紹櫻花紅葉名所、櫻花和紅葉情報，讓遊客能較準確估計適合的拍攝日期。留意景點的位置，例如富田農場位於西面山麓，上午為正光或側光，遊人較少有利拍攝。下午太陽移到西邊山後，花田處於陰影位置而不利拍攝。加上旅行團和遊人在整個山坡上穿梭往來，遠看恍如清明節掃墓的場面，大煞風景。日本攝影人的網頁（如 pixpot.net）更可發掘鮮為外國人所知的拍攝「私竇」。

設計行程不宜貪心，不要效法一般旅行團，在幾天之內走訪多個著名景點。讀者不妨回憶跟團經歷，每天花了大量時間在交通

上，在旅遊巴上聽導遊講解，漸漸呼呼入睡。在甜夢中聽到柔聲呼喚：「我們到達了，請各位團友下車，半小時後返旅遊巴集合。」風景攝影不能走馬看花，半小時狂拍幾十張就算功德圓滿。若讀者只有幾天假期，不要「穿州過省」，只集中到一個地方，例如：富士五湖、京都、立山黑部、道央、阿蘇等。

筆者每次旅行也用上十數天，因除了當地的標準景點外，四處尋找拍攝題材可有意外收穫。若時間許可，我們會在一些地點停留兩三天，重複踩點以增加成功機會。我們曾在富良野市的民宿住上一星期，每天駕車到中富良野、上富良野、美瑛等地方取景；也曾經在立山黑部的室堂山莊住了三日兩夜，等待晴天時登山。每天晚上和早晨留意當地電視台的天氣報告，調整行程配合拍攝環境。

③ 拍攝習慣

—相機設定—

高階相機均設有 Custom mode，記錄拍攝者的設定，無須每次逐項調校。筆者將相機作了以下設置：

Custom 1 拍攝晴天風景

1. 鎖起反光鏡（適用於單鏡反光機）減少震動。若使用無反相機，已無須這項設定了。
2. 延後兩秒拍攝，避免按動快門時令相機震動；如需第一時間按動快門，接上快門線。
3. 矩陣測光
4. 全手動曝光模式（M mode），ISO-100，光圈 f/11，快門 1/30s。
5. 白平衡（White Balance）：晴天

Custom 2 拍攝陰天風景

上述 1-3 項不變。

4. 全手動曝光模式（M mode），ISO-100，光圈 f/11，快門 1/15s。
5. 白平衡：陰天

Custom 3 拍攝人物或動物

1. 重點測光
2. 先決光圈（Av mode），ISO-400，光圈 f/4，快門 1/500s。
3. 白平衡：陰天

當然在每個 Custom mode 下，拍攝前仍要按現場情況調校白平衡、測光模式、ISO、光圈和快門速度。

拍攝步驟

以下是筆者經過多年養成的風景拍攝步驟，並非金科玉律，僅供讀者參考：

1. 尋找吸引的題材，決定拍攝位置。
2. 豎起三腳架。
3. 選擇適當焦距的鏡頭裝上相機。
4. 按光線選擇相機設定（晴天：Custom 1；陰天：Custom 2）。
5. 構圖（詳見第 5 章：選材與構圖）。
6. 需要時加上適當的濾鏡。
7. 按照現場環境，選擇測光模式：矩陣或重點測光。
8. 按景深需要選擇光圈（詳見第 4 章：善用景深）。
9. 調校快門速度，並作適當曝光補償（詳見第 7 章：測光曝光）。

10. 雖然拍攝靜止景物，快門速度可以低至數秒，留意景物有沒有被風吹動，避免在慢快門下導致部份景物模糊，影響相片質素。在維持小光圈的原則下適當調高 ISO，相應增加快門速度。

11. 對焦：確保主體對焦準確。如果對焦至無限遠，可以稍將對焦環扭前半格（∞的一端），甚至用上超焦距（詳見第 4 章：超焦距），營造適合的景深（詳見第 4 章：善用景深）。

12. 等待適當拍攝時刻，例如適合的光線，遊人離開拍攝範圍。這也是困難的決定，因可能要等上幾十分鐘。何時等到陽光照射？遊人會否消失？值得為「這棵樹」等下去而放棄「整個樹林」嗎？

13. 按下快門後，細心觀察相片效果，檢查構圖有沒有瑕疵？對焦是否準確？景物有沒有模糊？開啟相機 INFO 中的曝光直方圖（Histogram）檢視曝光情況，按需要重新對焦，微調構圖或曝光值後重拍。即場重拍總比後期補救容易。

④ 善用景深

當相機對焦後，焦點前後依然清晰的範圍稱為景深（depth of field），景深受三項因素影響。

光圈：光圈越小，景深越闊；光圈越大，景深越淺。

鏡頭焦距：焦距越短，景深越闊，即廣角鏡頭能提供更闊的景深；長焦距鏡頭的景深較淺，容易造成散景效果。

對焦距離：越短的對焦距離，即主體越接近鏡頭，景深越淺。

將鏡頭光圈值設在 f/8 - f/11 可獲得最佳成像質素。一般風景照要求所有景物清晰，但用更小光圈（f/16 - f/32）將產生兩個問題：成像質素下降及空白位置（尤其藍天）容易顯示感光元件表面的微塵。如果拍攝的影像沒有太接近的前景，建議使用 f/8 - f/11，對焦至無限遠，已能將所有景物都拍得清晰了。

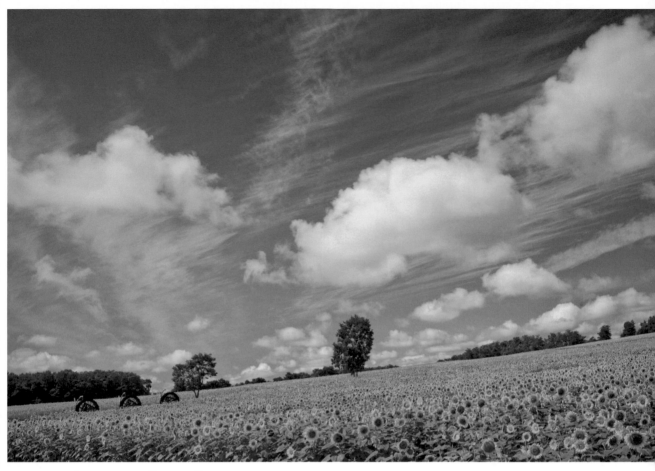

<CCC 28mm | ISO-100 | f/11 | 1/25s

北海道雨竜郡北竜町
向日葵之里

北竜町以向日葵作為主題發展觀光產業，這花田面積 23 公頃，是全日本最大的向日葵花田。每年 7 月中旬至 8 月中旬，150 萬株向日葵在陽光下一起盛放，太震撼了！

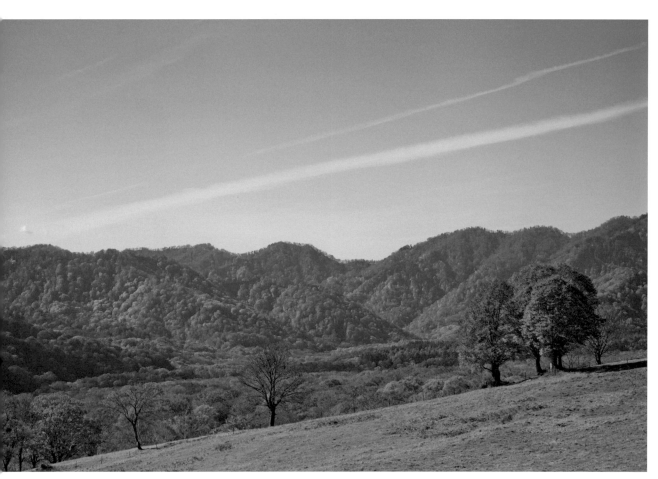

135mm　ISO-100　f/11　1/80s

新潟縣妙高市高原
笹之峰牧場

天朗氣清，整個上午在笹之峰牧場拍得暢快。牧場有小賣部提供簡單飯食和牛扒，不用下山找餐廳。離開前看到遠方的幾棵小樹，在藍天下特別悅目。於是使用中焦距鏡頭，拍下這幅相片。

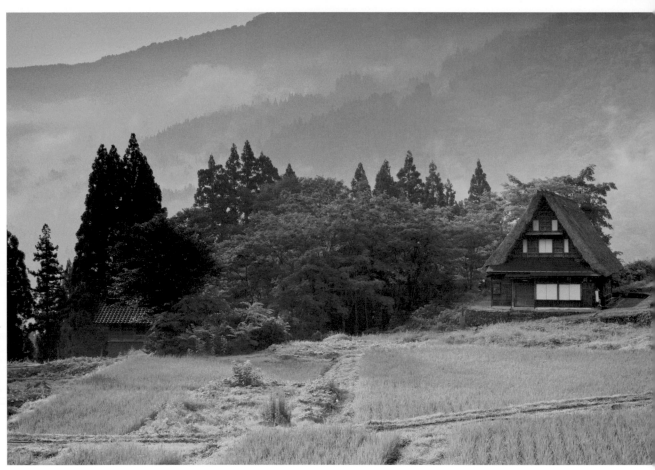

50mm　ISO-100　f/11　1/4s

富山縣
五箇山相倉

白川鄉在 20 年間由小景點變成為國際知名旅遊熱點，被遊客擠得水洩不通。近幾年我倆改去半小時車程外，五箇山的相倉投宿，那裏仍是一個寧靜的合掌屋聚落群。清晨起床，霧氣繚繞，翠綠的稻田映襯合掌屋，伴着鳥兒的歌聲，迎接新一天的開始。順帶一提，附近還有一條合掌屋村落菅沼，那裏沒有民宿，更為寧靜，也值得一遊。

85mm ISO-800 f/11 1/50s

滋賀縣多賀町
胡宮神社

這不是甚麼賞楓名所，想不到那天正是色彩斑斕，拍攝的好時
機。從正門仰視參道石階上絕美的紅葉，在逆光下份外亮麗。
一片轉紅的楓葉幾天後就會枯萎掉落地上，歸於塵土。這一刻
卻迎來遊人駐足欣賞，為整幅照片提供了重心。

超焦距

要獲取清晰的前景就必須增加景深，如選用更小的光圈，會犧牲成像質素。為了讓前景和背景均落在景深範圍內，我們不應對焦在前景或背景（無限遠）上，而是對焦在前景與背景之間的一個距離，稱之為超焦距（hyperfocal distance）。要找到這個超焦距有很多方法，包括以公式計算或查表（Hyperfocal Distance Chart）。較為簡單而實際的方法是參考鏡頭上的景深尺（Focusing Scale），一般手動對焦鏡頭均有景深尺刻度，顯示在不同光圈下的景深範圍。以筆者的 28mm 廣角鏡頭為例，當使用 f/16 時，將無限遠（∞）刻度疊在景深尺右邊的 16 上，景深範圍大約是 0.6 m 至無限遠，而對焦距離是 1 m，即 1 m 就是超焦距了。

當實際應用時，首先對焦至前景以測度前景距離，假設前景距離是 0.6 m，慢慢扭動對焦環向無限遠方向，當景深尺上左方的 16 指着 0.6 m；右方的 16 指着無限遠，這代表在 f/16 下，在 0.6 m 的前景與無限遠的背景都清晰。而中間的 1 m 對焦距離，正是超焦距，所有景物已在景深範圍內。這時候 1 m 的對焦距離已經不重要，只管放心按下快門吧！

自動對焦鏡頭沒有景深尺，只好折衷處理：先對焦至前景，將這距離 × 2 便是超焦距了。假設 0.6 m 是前景距離，接着將鏡頭轉為手動對焦，將距離調校至 1.2 m 這個超焦距，用 f/11 或更小光圈，務求背景同樣清晰。拍後放大影像檢查，若發現背景未夠清晰，則再收細一級光圈重拍。

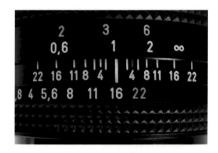

第 1 行是距離
第 2 行是景深尺
第 3 行是光圈

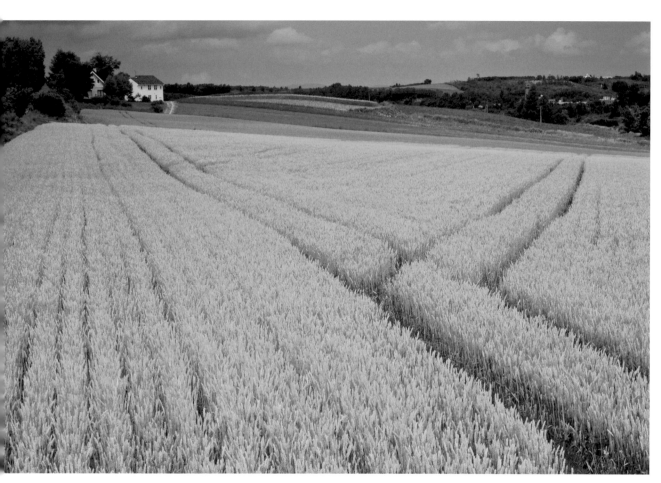

28mm · ISO-100 · f/22 · 1/13s

北海道美瑛町
北西之丘附近

美瑛多為丘陵地帶，種植的農作物顯出不同顏色的貼布效果。
農家每年種植不同農作物，當你今年見到這顏色和圖案，下一
年到同一地點可變了模樣，冬天厚厚白雪又是另一個世界。為
了讓前景的麥田至遠方的高地同樣清晰，必須盡量擴闊景深。

虛化背景

如上文提及，使用長焦距鏡頭、大光圈、接近主體拍攝，均能縮短景深以突出主題。拍攝人物、動物、花卉特寫一般也使用這種方法。

其中一款長焦距鏡頭是反射鏡頭（reflex lens），透過鏡筒內兩塊反射鏡片，將光線在鏡內反射兩次，大大縮短了鏡身的長度和減輕重量。反射鏡特點是景深很淺，前景及背景的虛化效果誇張，失焦的散點更變為相當討好的環狀。

反射鏡一般焦距為 300 mm 或 500 mm，由於鏡片組合簡單，價格相對便宜。缺點是只有一個光圈值（通常是 f/8），成像質素較差，只有手動對焦，由於景深太淺而容易失焦。

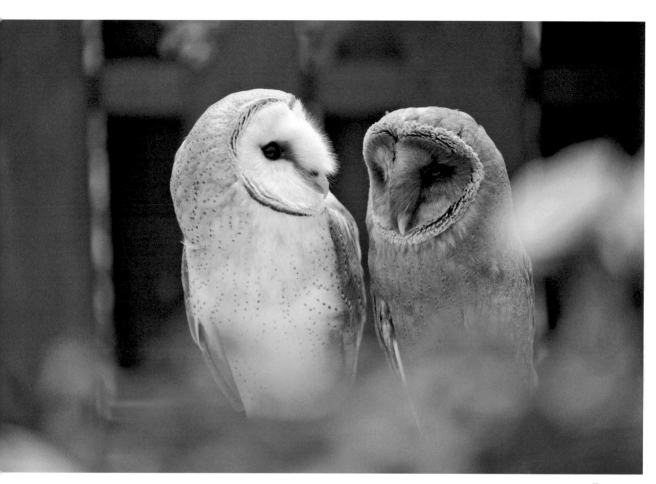

<CCC) 330mm　ISO-400　f/5.6　1/320s

島根縣
松江花鳥園

松江花鳥園是以花與鳥為主題的公園。整個園區約 32 公頃，
其中包括 8,000 平方公尺溫室。單拍花卉已夠你忙，還有眾多
不同品種貓頭鷹和其他雀鳥，一天時間恐怕不夠用。這兩隻倉
鴞（Barn Owl）似乎特別老友，以植物作前景遮蔽腳鐐，拍出
來會自然些。

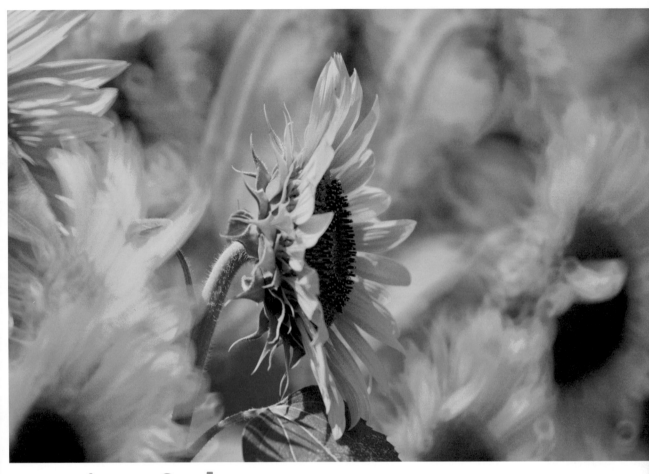

🔘 500mm　📷 ISO-100　🔄 f/8　⏱ 1/250s

山梨縣北杜市
明野向日葵花田

完成九州四國的行程，返回東京兩天，已開始發呆難耐。婉儀見狀，上網找資料，發現山梨縣北杜市每年也舉辦以向日葵為主題的「北杜市明野太陽花節」，距離東京僅兩小時車程。對比北竜，這裏遊人較多，不易拍到大景。於是站在花叢中，使用反射鏡從側面拍攝，凸顯主體，四周失焦的花葉成為陪襯。

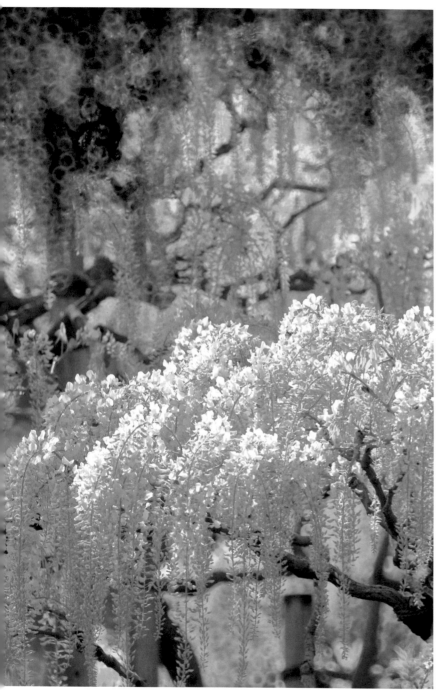

栃木縣
足利花卉公園

4月下旬至5月上旬，足利花卉公園的紫藤花盛放，吸引數以萬計的遊客。要拍到整棵大紫藤的氣勢，相信要封場由官方攝影師才能辦得到。筆者決定反其道而行，改用反射鏡拍位於兩個距離，不同顏色的紫藤花，超短景深將失焦的紫藤花變成光環，活像一串串葡萄。

📷 500mm　📱 ISO-100　⊘ f/8　⏱ 1/160s

5 選材
構圖

選材是攝影者帶領讀者看他感興趣的事物。以風景攝影而言，同一景點，為甚麼一般人只拍到一張「到此一遊」相片，而攝影師則能捕捉其中美態？這取決於他精心挑選將甚麼東西放在相框內。攝影師透過不斷觀察、思考、拍攝，漸漸培養出一種美的觸覺，將景物中具有美感的色彩、明暗、線條、形狀、質感和動態納入相片中。而構圖則是將這些選取的元素擺放在相片中的適當位置。換句話說，構圖就是攝影者帶領讀者從他的視角看他的選材。雖然每人的審美標準不同，但總有一些法則可依循。

題材主次

當看見一個吸引的景象，本能驅使我們拿起相機拍攝，這正是你的拍攝題材。按下快門前先問自己，畫面中甚麼東西最吸引你的目光，這就是照片的主體，可能是樹木、小屋、花田、山川、白雲等。接着要決定將主體放在相片甚麼位置。如果只有主體，或整幅照片都充滿主體，則未免單調或過於壓迫，所謂「牡丹雖好，仍須綠葉扶持」，盡量尋找適合的陪體與主體和諧協調、互相呼應。陪體的顏色和形狀不應與主體相同，顯出區別。

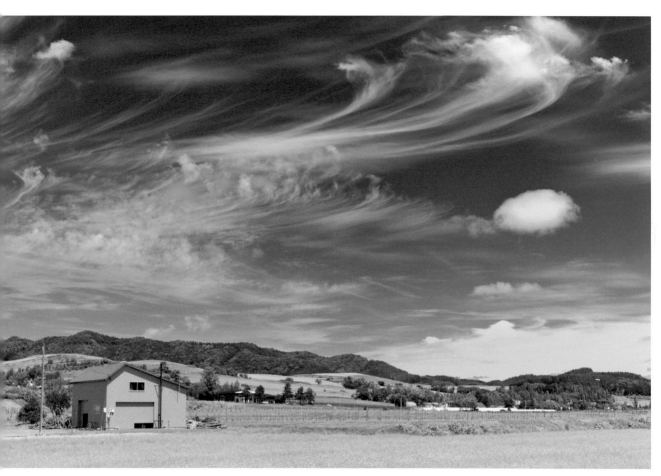

🔘 35mm 📷 ISO-100 🔄 f/11 ⏱ 1/30s

北海道富良野町

駕車在國道 237 北上美瑛途中，難得遇見卷雲，急忙轉入小路，
找了一間紅色小屋作陪襯。卷雲恍似逗號，撇向左下方的小屋。
卷雲的美態是主體，小屋成為陪體。

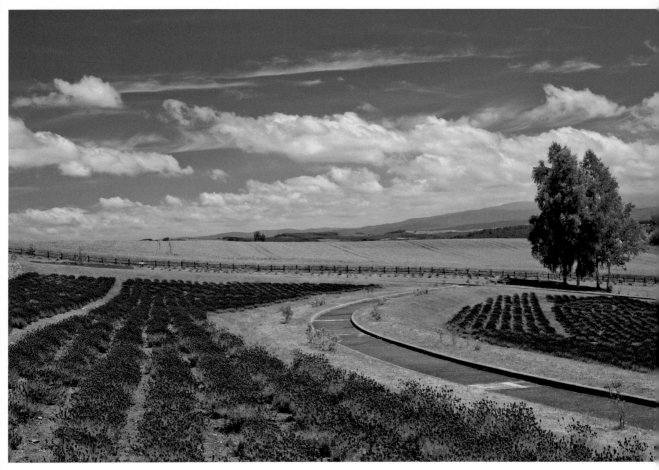

📷 35mm 📷 ISO-100 🔄 f/11 ⏱ 1/30s

北海道美瑛町
北西之丘展望公園

從旭川機場駕車往南走半小時，來到美瑛的地標 — 北西之丘展望公園。多年後重遊舊地，薰衣草依然按時盛放，白樺樹長高了，遠方仍是金黃的麥田。薰衣草是主體，白樺樹是陪體。

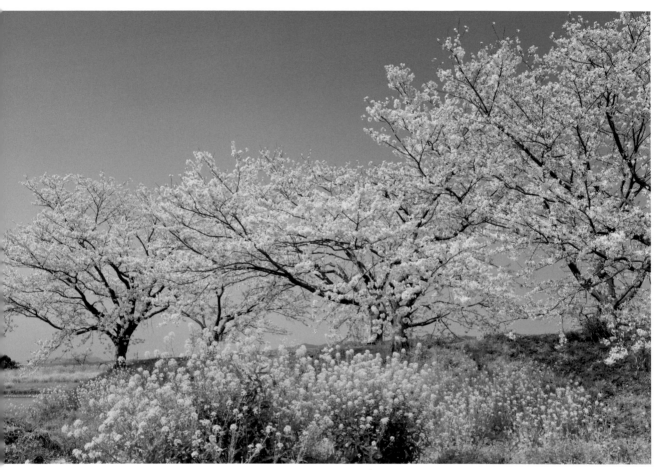

35mm | ISO-200 | f/11 | 1/50s

福岡縣浮羽市
流川の桜並木 （流川之櫻並木）

「並木」即是種滿樹的步行道。浮羽市的流川，綿延兩公里的河堤種植了 1,000 棵櫻花。我們到達時，附近一間木材廠的員工主動邀請我們將車免費泊入他們公司的停車場內。此舉是避免車輛駛進河堤造成堵塞，木材廠員工的友善和熱心，令人感動！我們沿路賞櫻，走到河堤盡頭，遊人漸少。晴天下油菜花映襯着盛放的櫻花，色彩亮麗。拍攝時遇上大風，為免油菜花被吹動，採用較高 ISO 以提升快門速度。櫻花是主體，油菜花是陪體。

黃金分割

將主體放在畫面中央的構圖，難免產生呆板的感覺。基本美學及視覺藝術講求黃金分割及黃金交點，數學上的黃金比例 (Golden Ratio) 約為 1.618:1，當然沒有人在構圖時作準確計算。若遇上橫線或直線的主體，例如地平線、水平線、樹木等，不要放在畫面中央，而是放在約三分一或三分二位置。

天空和地面，究竟如何分配多寡？這取決於哪部份較為精彩。若天空在風景照片中只是陪襯，就應佔較小比例。若天空灰暗平淡，更應盡量減少天空的份額，多交代地上的細節，甚至乾脆避開天空。

如要強調天空的壯麗，天空與地面的比例可變成 8:2 甚至 9:1。值得留意若沒有大地的襯托，天空的感染力會大打折扣，所以筆者建議切勿只拍天空。

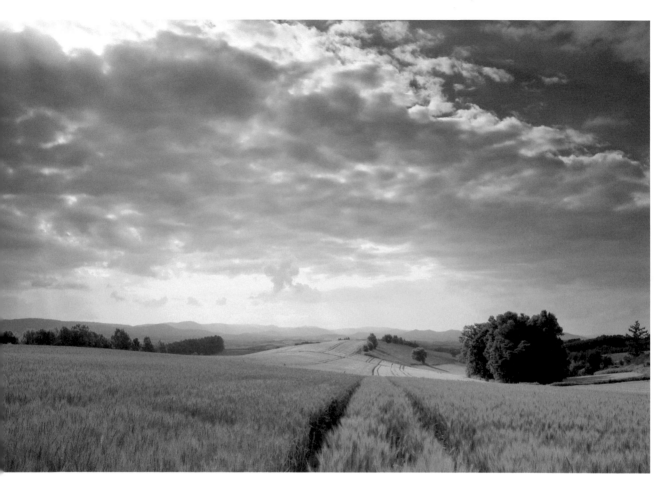

📷 35mm | 📷 ISO-100 | 🔄 f/11 | ⏱ 1/6s

北海道美瑛町

天空滿佈厚厚的積雲，藍天偶然在移動的積雲罅隙中出現，局
部陽光照射在大麥和小麥田上。天空和地面比例大約為 7：3，
凸顯天空的壯闊。

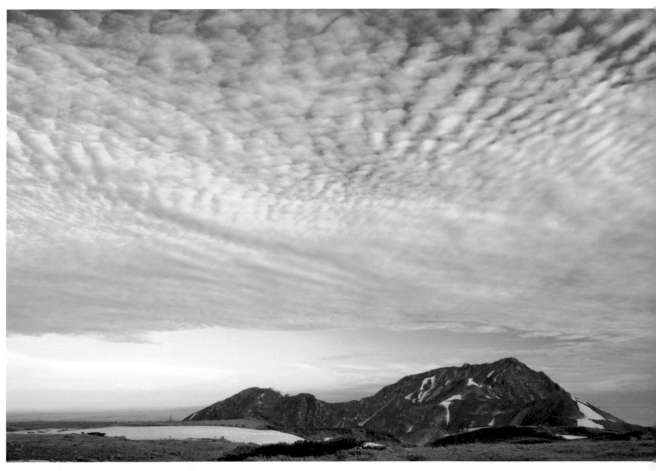

(((□ 28mm 📷 ISO-50 🔄 f/16 ⏱ 0.6s

富山縣
立山黑部室堂平

離開室堂那天清早,天空出現了魚鱗雲,最闊的廣角鏡頭和9:1的比例也無法完整交代天空的情景。

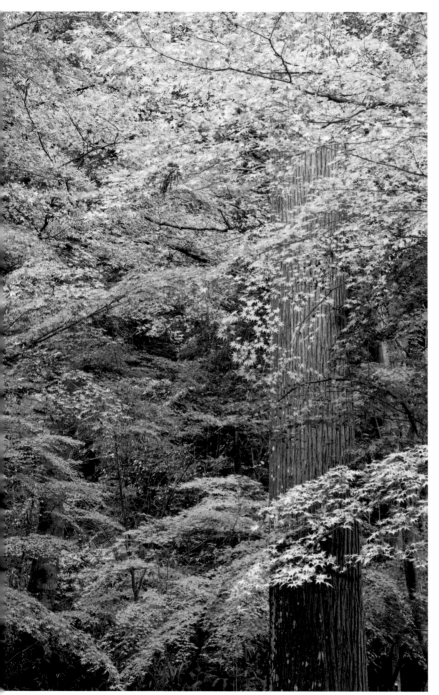

滋賀縣
愛知郡愛莊町
金剛輪寺

若只拍不同顏色的秋葉，整個畫面會失去重心。加入百年杉樹的樹幹，構圖變得穩重。但不宜呆板地將垂直的樹幹放在畫面中央。採用中焦距鏡頭，站在較遠的位置拍攝，減低仰視所產生的梯形變形。

 135mm ISO-100 f/11 0.8s

黃金交點

黃金交點是黃金分割的延伸，將畫面劃成一個「井」字，把主體或陪體放在十字線的交點上，即四角對入的位置。

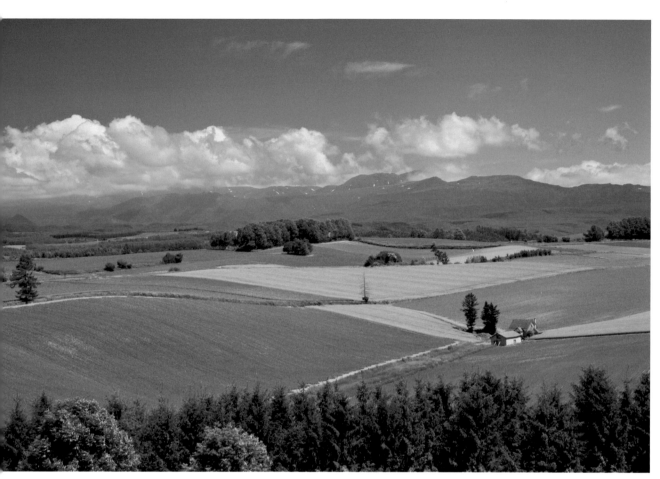

📷 35mm 🔋 ISO-200 🔄 f/11 ⏱ 1/20s

北海道美瑛町
新榮之丘

美瑛廣闊寧靜的田園景色，到處也是拍攝題材。將紅頂小屋放
在右下角的黃金交點位置，成為整幀照片的亮點。

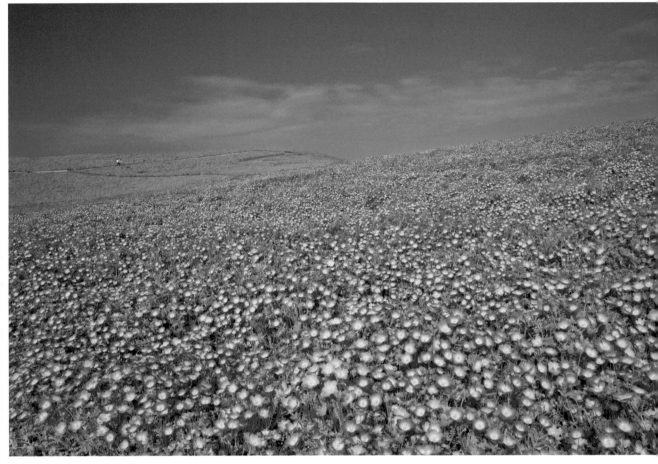

28mm 🔲 ISO-100 🔄 f/16 ⏱ 1/25s

茨城縣
國營常陸海濱公園

國營常陸海濱公園位於茨城縣太平洋沿岸邊，每年 4 月下旬至 5 月上旬，漫山遍開的藍色粉蝶花海比薰衣草田更夢幻和罕有。公園面積相當大，約 200 公頃。從停車場起步，穿過鬱金香園，往海邊的見青之丘，沒有迷路的話也要半小時。要是晚一點來到，遍山滿是遊人。5 月後粉蝶花凋謝，8 月改種掃帚草。9 月時掃帚草是綠色的，隨着季節變化，10 月變成橘紅。

只有藍色粉蝶花海和天空，整幅畫面難免平淡，於是刻意保留左上角黃金交點的一家人，成為一種點綴。

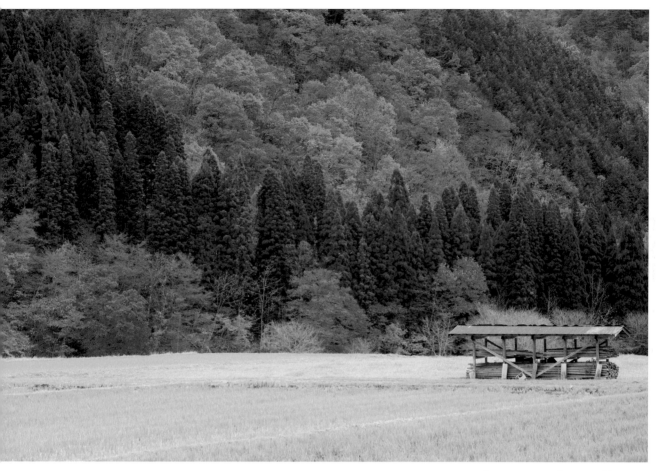

105mm ISO-100 f/11 1/13s

岐阜縣
飛驒美濃せせらぎ街道
（36.103015, 137.135536）

10 月中旬，沿路的橡樹、山毛櫸、落葉松等變成金黃色，遊人可駕車走畢這 64 公里的公路。 當日我們只是從北往南走了一小段，以這個放木材的棚為重心，襯以山上的秋色，從遠處拍下這一幀。

鏡形對稱

大多數構圖也應用黃金分割，但凡事也有例外，有時構圖也可強調對稱性。

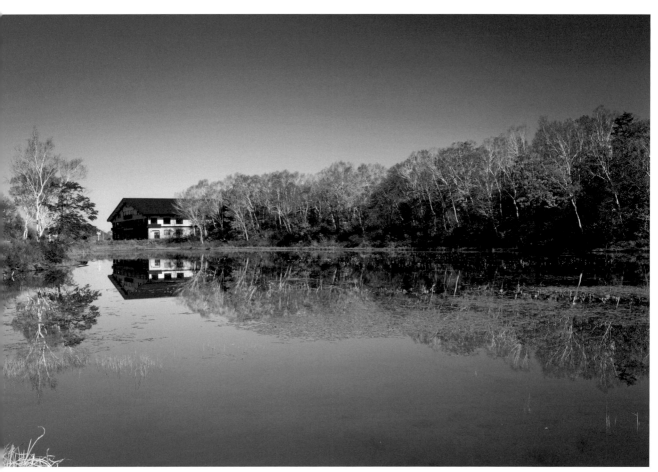

35mm　ISO-100　f/11　1/20s

長野縣
志賀高原蓮池広場 （蓮池廣場，Hasuike Hiroba）

前一日整天下雨，放鬆心情漫遊志賀高原，當是探路。翌日迎來
明朗的一天，清晨時分，步出旅館不遠處就是蓮池。天空蔚藍，
湖面平靜。為強調對稱，將水平線置放中央。加 0.6 GND，平衡
天空和湖面的光差。

簡單是美

不要以為風景照片包含越多景物就越精彩豐富，那只會變成一張紀錄照片，目的是交代現場的各樣細節，雜混無章，毫無美感。所謂簡單就是美，構圖時應力求簡約，除了主體和陪襯外，盡量避開沒有美感且與主體不協調的物件。例如垃圾桶、電線杆、路牌、混凝土建築等。步驟是先選擇適當的鏡頭焦距，再尋找適合的拍攝位置，加上三腳架的配合，小心微調鏡頭角度，讓阻礙物僅離開拍攝範圍。如果無法避開障礙物，只好憑後期製作將之抹走（詳見第12章：後期製作）。

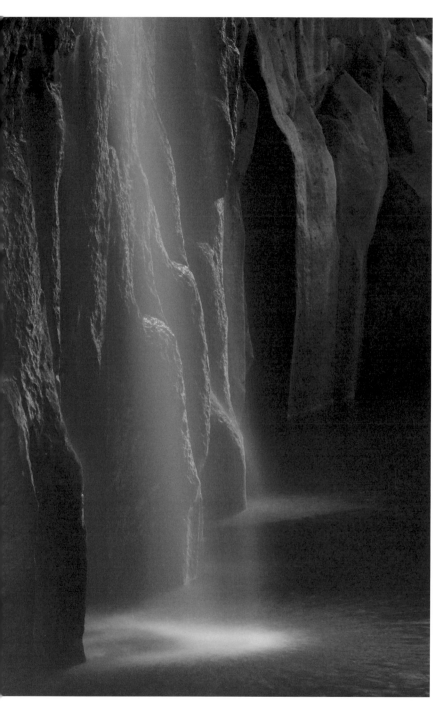

宮崎縣高千穗町
真名井瀑布

遊人喜歡划艇近距離感受瀑布的澎湃，筆者則在崖上架好相機，用長焦距鏡頭拍攝瀑布底，刻意避開遊人，拍出寧靜和神秘的感覺。

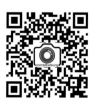

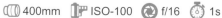 400mm 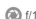 ISO-100 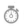 f/16 ⏱ 1s

🔘 50mm 📷 ISO-100 🔄 f/11 ⏱ 1/3s

京都府
京都御所

黃葉散落在草地上，一片淡黃。集中拍樹幹和地上的銀杏樹葉，營造濃厚的金秋氣氛。京都御所外圍公園免費開放，櫻樹、楓樹、古松樹等由專人打理。內中的仙洞御所更被喻為京都最美的紅葉所在，可在指定時間等候專人帶領導賞，費用全免。

（（（ 35mm　ISO-100　f/11　1/6s

北海道美瑛町

天空滿佈厚厚的積雲，藍天偶然在移動的積雲罅隙中出現，局
部陽光照射在大麥和小麥田上。天空和地面比例大約為 7：3，
凸顯天空的壯闊。

📷 28mm 📷 ISO-50 🔄 f/16 ⏱ 0.6s

富山縣
立山黑部室堂平

離開室堂那天清早，天空出現了魚鱗雲，最闊的廣角鏡頭和 9：1 的比例也無法完整交代天空的情景。

滋賀縣
愛知郡愛莊町
金剛輪寺

若只拍不同顏色的秋葉，整個畫面會失去重心。加入百年杉樹的樹幹，構圖變得穩重。但不宜呆板地將垂直的樹幹放在畫面中央。採用中焦距鏡頭，站在較遠的位置拍攝，減低仰視所產生的梯形變形。

🎞 135mm　📷 ISO-100　🔄 f/11　⏱ 0.8s

甲骨文盤是甲骨分類的範疇，被羅振玉歸爲一個「甲」
字，把主體忽略放在十字架的交叉上，卻沒有考慮
入的位置。

甲骨文盤

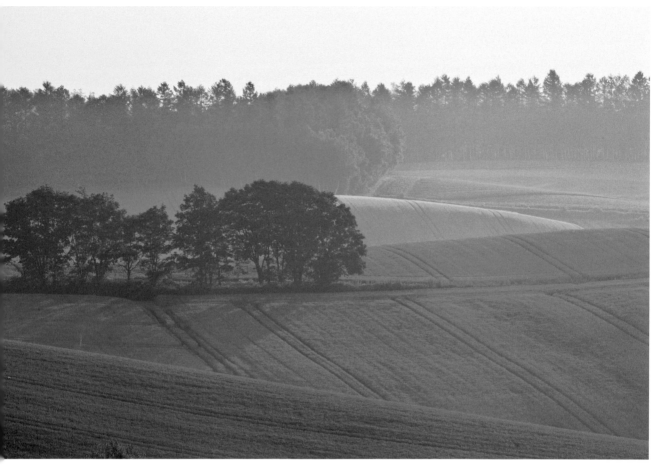

286mm ISO-100 f/16 1/80s

北海道美瑛町
夢之丘ペンション麦 (Pension Baku)

清晨五時，婉儀仍在睡夢中，我獨自離開民宿四處尋覓景點。
偏黃的晨光透過霧靄以低角度投射到景物上，整個畫面像鋪上
一層薄紗。

畫龍點睛

當整幅畫面充斥着主體，或某些位置過於空白時，頓失視角重心。若加入適合景物，可收畫龍點睛之效。

拍攝風景應盡量避開遊人，避免破壞美感。但有時刻意加入與景物協調的人物，為整幅照片注入生氣，增加故事性。

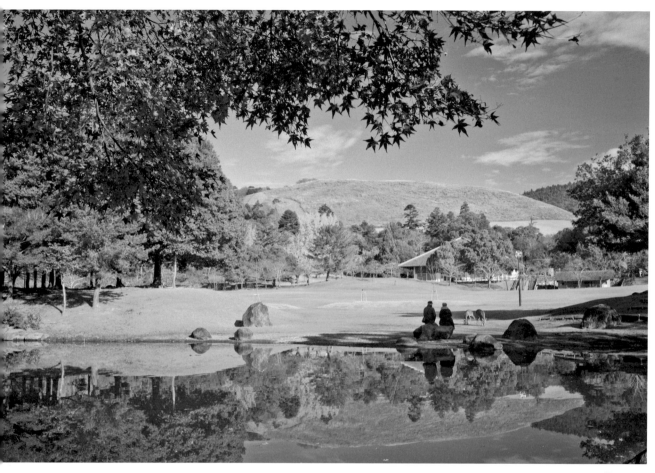

50mm　ISO-100　f/11　1/30s

奈良縣
奈良公園

紅葉下一對長者坐在湖畔休息，兩隻小鹿在草坪吃草，相映成趣，恬靜中呈現生氣。

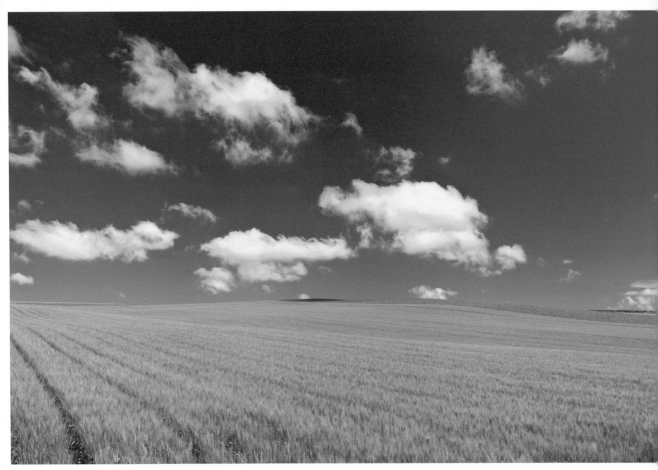

🔘 35mm 📷 ISO-100 ⚙️ f/11 ⏱️ 1/15s

北海道美瑛町

藍天白雲下青翠的小麥田，讓人聯想起 Windows 的桌面。

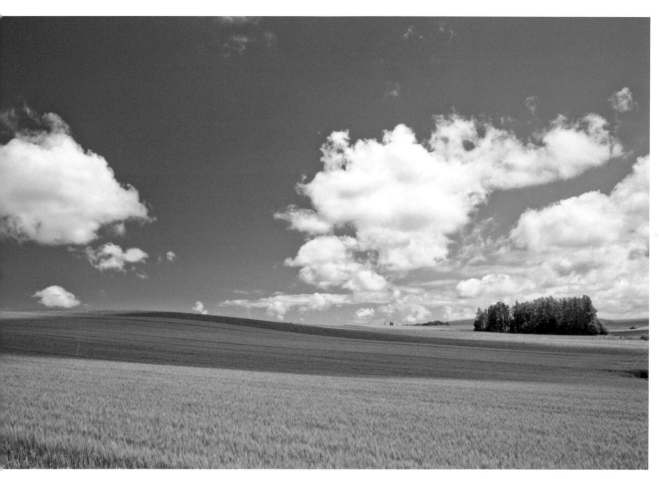

📷 35mm 📷 ISO-100 🔄 f/11 ⏱ 1/20s

但畢竟過於單調，移動鏡頭角度，以一排樹木點綴，感覺豐富
多了。

前景作框

利用前景例如樹枝、樹葉等作相框,使平淡的空間適當地增添襯托物,讓主體更顯突出。選具可觀性的相框前景,與主體互相呼應,整幅畫面就更加豐富。拍攝時盡量擴闊景深,並將對焦距離調至前景與主體之間,超焦距可令相關景物都清晰。

留意切勿胡亂加入前景成為相框,雜亂而深沉的前景只會破壞整張相片的美感,弄巧反拙。

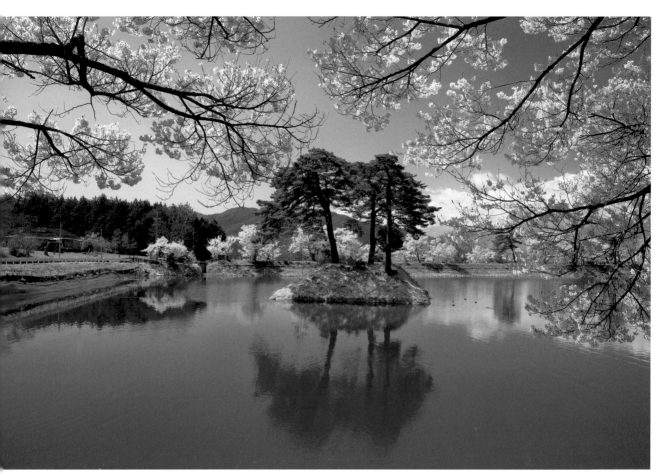

28mm | ISO-100 | f/16 | 1/30s

長野縣伊那
六道之堤

平靜湖面，倒映着櫻花和雪山。這並非甚麼賞櫻名所，卻是日
本攝影人的穴場（私竇），婉儀在日本攝影網頁 pixpot 發現了
這地方。這裏沒有外國遊客，主要是本地攝影人。湖中的松樹，
本來被盛放中的櫻花比下去；拍了很多堤岸的櫻花和倒映後，
我將主角逆轉，將櫻花作相框成為陪襯，天空的面積大幅收窄。

視向空間

當主體具有方向性，例如人物或動物面向一方，或朝着一個方向前進，構圖時應保留適當空間予所面向或前進的方位。相反，若主體太接近相片邊緣而沒有足夠空間，將產生狹隘和「碰壁」的感覺。

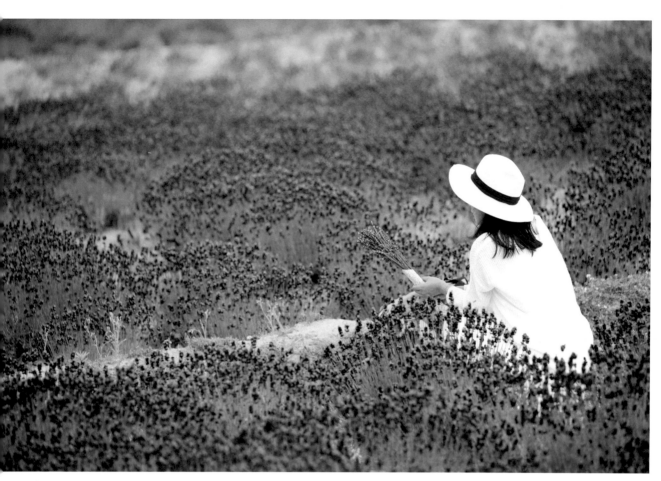

271mm ISO-400 f/5 1/800s

北海道中富良野町
彩香之里

彩香之里在富田農場的後山上，遊人較少。薰衣草田在山坡上，取景容易。拍了多幅風景後，看見有人在拍人像照，於是也來湊熱鬧。少女望向左方，構圖時預留左方足夠空間。拍攝主角背面更為讀者提供了想像空間，她漂亮嗎？誰曉得？

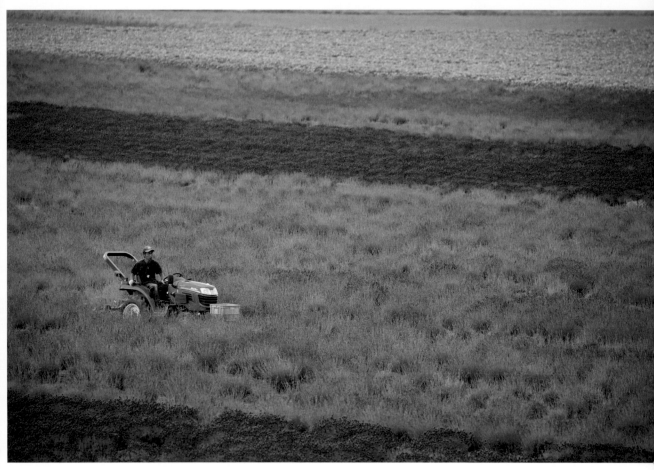

🔭 400mm 📷 ISO-400 🔄 f/5.6 ⏱ 1/160s

北海道中富良野町
ラベンダーイースト（Lavender East）

東富田農場擁有日本最大薰衣草田，農場在平地上，可以拍攝的題材相對較少，但也值得一遊。走上那裏的高台，利用長焦距鏡頭拍到拖拉機在薰衣草田上前進，構圖時保留右方的空間。

400mm ISO-100 f/5.6 1/1600s

沖繩縣
石垣島

驅車經過甘蔗田時發現很多牛背鷺站在收割機旁，牠們無懼那部龐然大物的噪音，原來一切是為了吃機器翻土而挖出的昆蟲。拍攝時稍為保留右方視向空間，避免鳥兒已飛到盡頭的感覺。

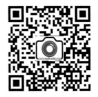

斜線曲線

一條路、一條蜿蜒彎曲的小溪、一個海灣，引導讀者的目光從起始點至終點。對比水平線和垂直線，斜線（對角線）較為突破；曲線側更具延伸感，令整個畫面顯得柔美。

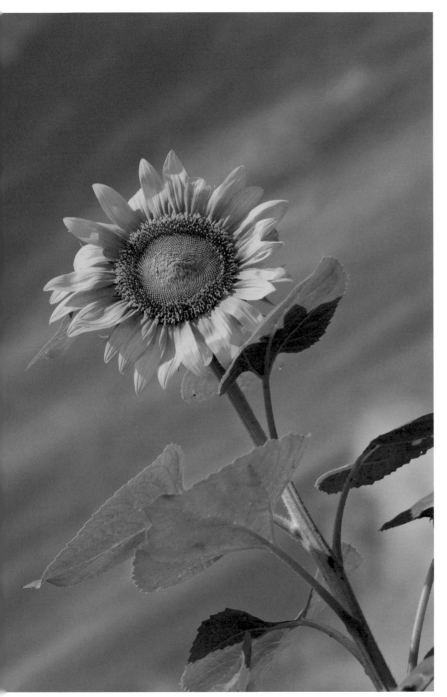

北海道
雨竜郡北竜町
向日葵之里

拍了多幀向日葵田的照片
後，決定來張特寫。為避免
拍到其他向日葵，令背景變
得雜亂，決定蹲下以藍天為
背景。因垂直過於平淡，改
以對角線構圖。

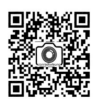

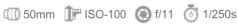
50mm　ISO-100　f/11　1/250s

📷 35mm　📷 ISO-50　🔄 f/16　⏱ 1s

長野縣
上高地

儘管位在日本阿爾卑斯山脈的「中部山岳國家公園」境內，上高地卻是一片相對好走的山中平原，每年 4 月中下旬開山。從河童橋出發，沿着梓川步行至神明橋，沿途有很多小溪支流。天陰的日子，光線柔和，沒有強烈的陰影，最適合拍這類小溪流水。構圖時留意角度，突出小溪的蜿蜒曲線美。

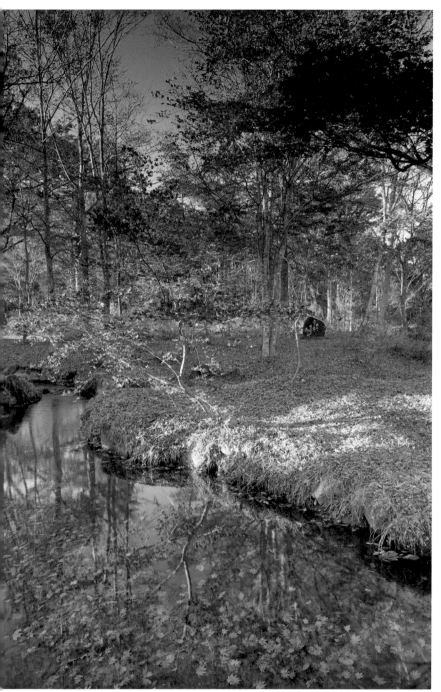

岐阜縣郡上市
高鷲町分水嶺公園

這個公園其實只是路旁一個
休憩處，從大日ヶ岳融化的
雪水來到此處分流，一條往
南流入太平洋，一條向北流
往日本海。人生路上一些抉
擇，可也產生迥異的結果。

 24mm ISO-100 f/9 1/2s

透視效果

隨着物件的線條從近而遠地走向同一點，就能營造出深遠的立體感。

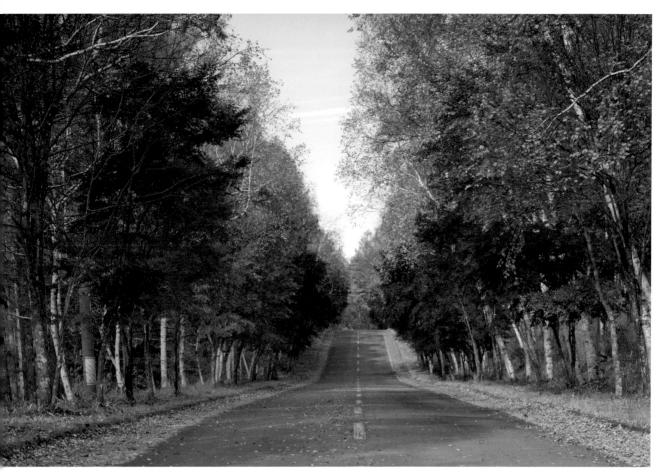

35mm ISO-100 f/11 1/10s

長野縣茅野市
橫谷觀音駐車場

曾於夏天來過這裏，再次到訪原是為了拍攝王滝瀑布的秋色。
豈料在停車場前已被這排並列的楓樹吸引，路漫漫兮，楓紅
並木。

藏中有露

「藏」者隱約迷濛，「露」者明朗突出。適當的霧靄，將部份景物遮掩，若隱若現，增添神秘感。因雲霧和水氣隨風飄動，被掩蓋的範圍和景物不斷轉變，應多拍幾幅，留待日後細心挑選。

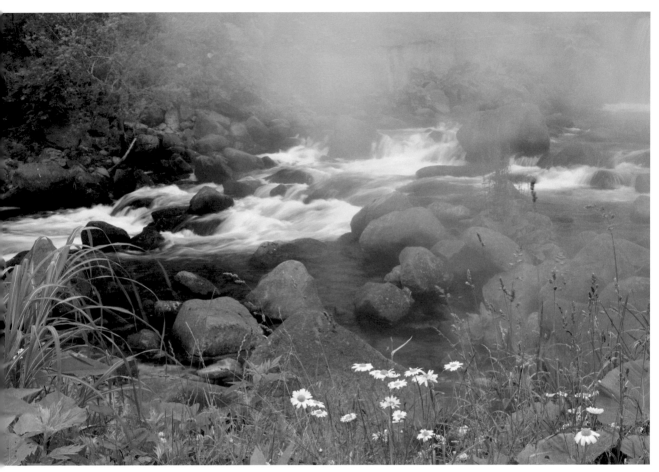

50mm · ISO-100 · f/11 · 1/6s

北海道羅臼町
熊の湯（熊之溫泉）

離開野付半島北上至羅臼，知床橫斷公路旁邊有條小溪，附近
硫磺溫泉冒出裊裊白煙，屬於有藏有露的景致。

趣味盎然

上世紀荷蘭藝術家莫里茲‧柯尼利斯‧艾雪（M.C. Escher）的視錯覺藝術作品聞名於世，他筆下的《上下階梯》、《瀑布》和《相對論》耐人尋味。當你尋找傳統的拍攝題材時，不妨突破思維，以創新的角度，將一些本來平凡的事物拍出趣味來。

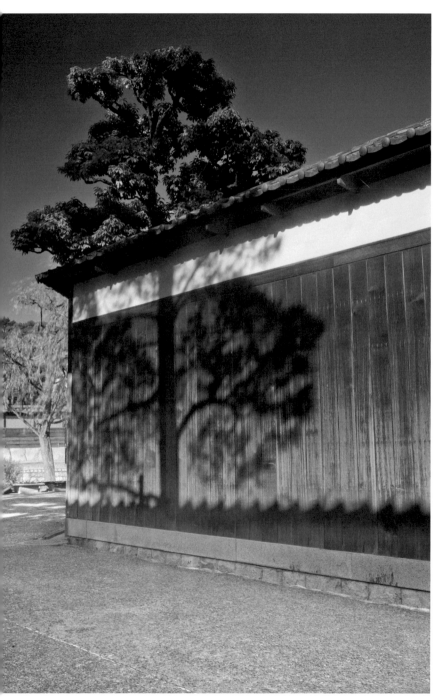

岡山縣
倉敷美觀地區

美觀地區保留了 17 世紀白壁
宅邸與倉敷川沿岸柳樹所形
成的街道景色。盛夏時分，
婉儀在 outlet 購物避暑，我則
頂着酷熱在美觀地區遊走尋
找拍攝題材。無意中發現一
棵樹的影子投在木牆上，與
牆後的另一棵樹接近。於是
尋找一個合適角度，令兩者
重疊，拍下這幀有趣的作品。

🔘 50mm 📷 ISO-100 🔄 f/16 ⏱ 2s

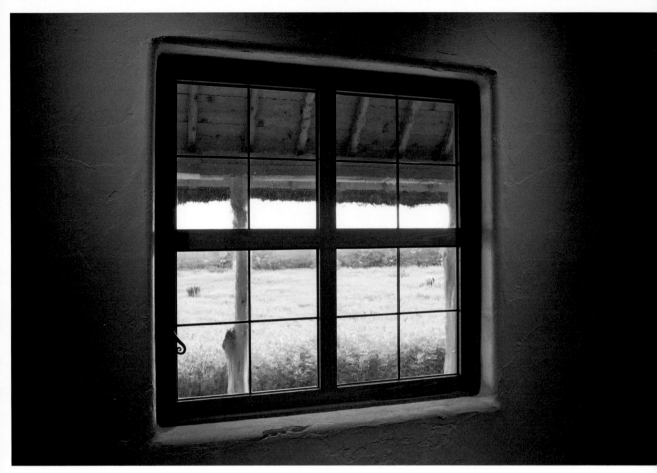

📷 35mm 📷 ISO-100 🔄 f/11 ⏱ 1/40s

滋賀縣
La Collina 近江八幡

La Collina 是著名餅店,工場樓頂以草皮覆蓋,夏天綠油油,秋天變成啡黃,很有特色。售賣場內一扇小窗的磨砂玻璃使窗外景物變得模糊,吸引筆者在喧嚷的人群中專心拍下這幀照片。正常情況下我們務求攝影作品對焦準確,偶然拍攝虛幻影像只是玩味,筆者卻不贊同整幅畫面也失焦,予人不踏實的感覺。

<CCD 500mm | ISO-100 | f/8 | 1/20s

北海道斜里郡
小清水百合園

小清水百合園種植了近種百合花和其他花卉。園內一棵黃櫨，
又名煙樹（Smoke Tree），花朵輕盈像羽毛。以反射鏡拍攝，
令背景不同顏色的花被虛化，拍出夢幻感覺。

6 景物規模

筆者喜歡根據拍攝景物的
規模，區分為以下幾個
類別，按着不同的天氣尋找適
合的拍攝題材。

大景

包含天空的相片可稱為大景，藍天白雲、山雨欲來、夕陽晚霞、遼闊星空等具吸引力的景象，也是大景的題材。拍攝大景通常使用廣角鏡（14mm - 35mm），加上 PL 和 GND，須留意光線方向（詳見第 8 章：各類光線）。由於涵蓋的範圍很廣，要格外小心構圖，留意水平位，更要避免將不相關的雜物拍入鏡頭，破壞整體美感或分散了讀者的注意力。

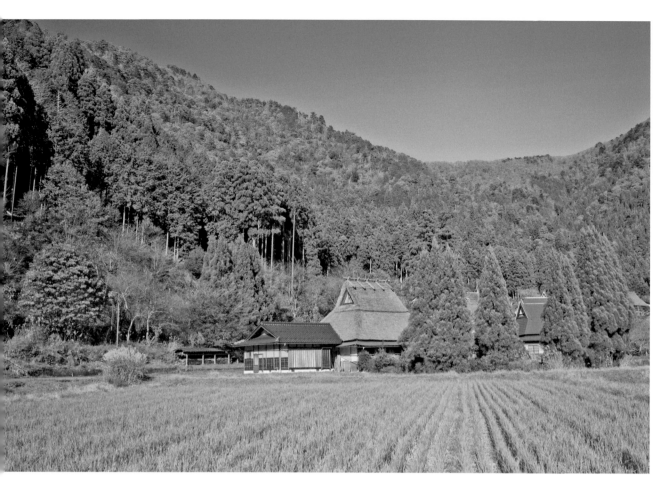

35mm　ISO-100　f/11　1/40s

京都府南丹市
美山茅草屋之里

美山是京都以北的一條小村莊，仍保留着稻草造的合掌屋。民
居總有雜物，哪管只是一條舊輪胎，與傳統簡樸的鄉村景致格
格不入，要盡量避開。

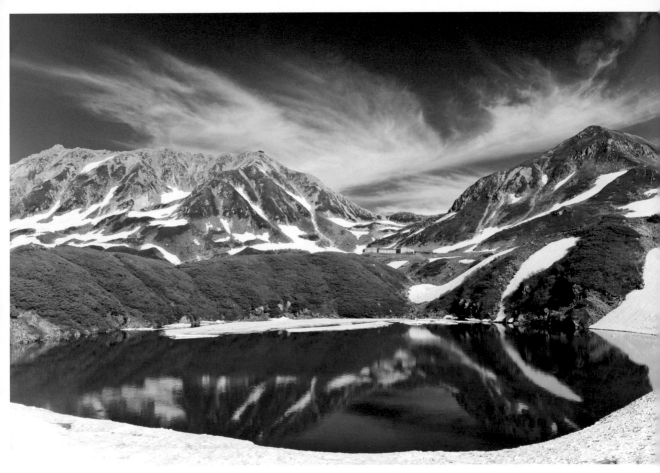

📷 35mm　📷 ISO-50　🔄 f/11　⏱ 1/8s

富山縣
立山黑部室堂平

夏天的室堂，四周是矮小的高山植物、小野花和山坡狹縫間的積雪。湖面在晴朗日子呈現優美的藍色倒影，加 0.6 GND，收窄上下的光差。

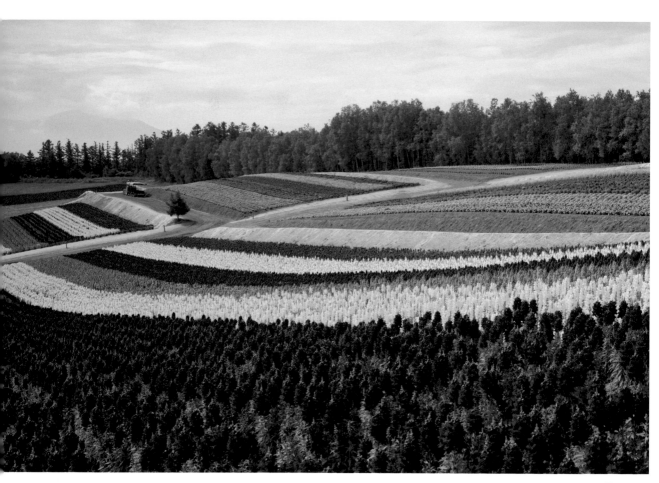

35mm ISO-100 f/11 1/20s

北海道美瑛町
四季彩之丘

四季彩之丘幅員遼闊，色彩豐富花田多不勝數。雖然沒薰衣草，它的廣闊偌大卻另有特色，遊人可以乘專車遊覽呢！

中景

沒有天空的可稱為中景。當天空灰暗平淡，索然無味，不拍也罷，寧可集中尋找地上的景物。拍攝中景通常用標準鏡（50mm - 85mm），可加 PL 濾去反光，增強色彩還原。既然涵蓋的範圍比大景小，相片內元素應力求簡潔，可能只是兩三樣互相呼應的景物。

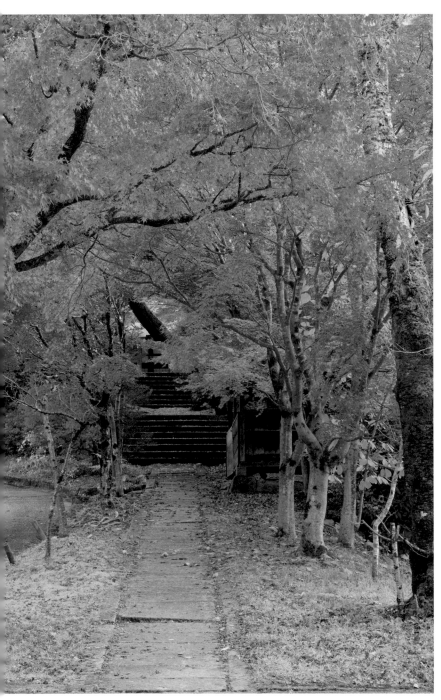

岐阜縣飛驒市
法華寺

楓葉和參道在柔光下，色彩
飽和，給人恬靜悠閒的感覺。

65mm ISO-100 f/11 1/5s

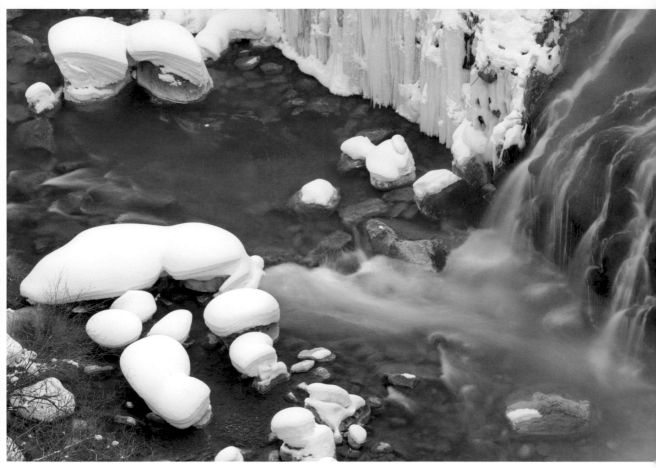

🛢 135mm 📷 ISO-50 ⚙ f/16 ⏱ 1/6s

北海道美瑛町白金溫泉
ブルーリバー橋（Blue River Bridge）

涓涓細流經過溶解中的積雪，加 ND4 減慢快門速度，使流水虛化。

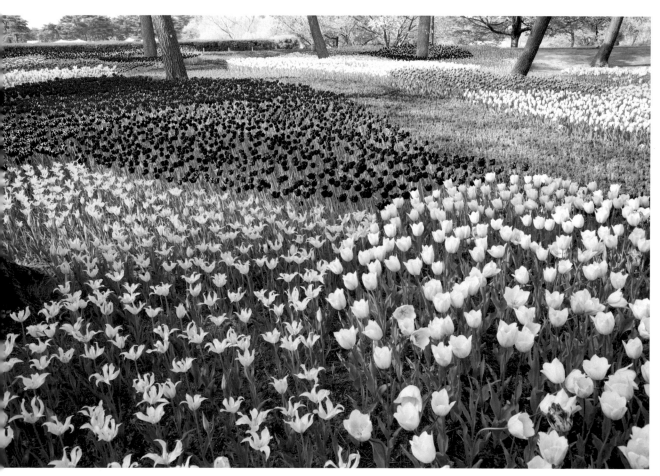

28mm | ISO-100 | f/11 | 1/25s

茨城縣
國營常陸海濱公園

到訪這公園的主要目的，是要看藍粉蝶花海，想不到那裏眾多
的鬱金香花田也叫人驚艷！每年4月下旬至5月上旬，不同顏
色、不同品種的鬱金香同時盛放，足有兩個足球場的範圍。要
欣賞鬱金香，不用到荷蘭呢！

小品

當拍攝範圍進一步縮小，例如拍花卉樹葉等，屬於小品或特寫。只要細心觀察就不難發現，在不同場景也有很多小品題材。拍攝小品可用中長焦距鏡頭（85mm 以上）。小品包含的元素應更少，可能只是一樣東西，所以更要小心選材，留意周圍景物能否成為適當的陪體。

[[CO]] 135mm　[[▮]] ISO-200　[[◑]] f/5.6　[[◔]] 1/200s

長野縣伊那市
高遠城址公園

高遠城址公園享有「天下第一櫻」的美名。那裏的小彼岸櫻，
色澤比染井吉野櫻粉紅，1,800 株小彼岸櫻盛放時，看上去彷
彿是漂浮在空中的一團團粉色的雲朵。那裏有個小池塘，鋪滿
櫻花瓣，決定來張特寫。取景時以 S 形構圖。

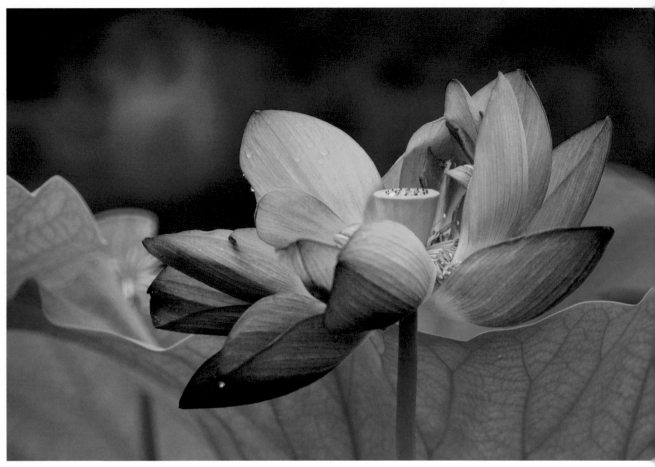

🔭 500mm　📷 ISO-100　🔄 f/8　⏱ 1/15s

福井縣南越前町
花はす公園 （蓮花公園，Hanahasu Park）

每年 6 至 8 月，這個公園也舉辦蓮花祭，園內 130 種荷花和蓮
花同時盛放。在同一品種中，應選拍哪一朵？除了形態優美沒
有瑕疵外，應避免主體與其他花朵重疊，更要保持適當深度距
離。當以淺景深拍攝時，主體以外的影像被虛化。

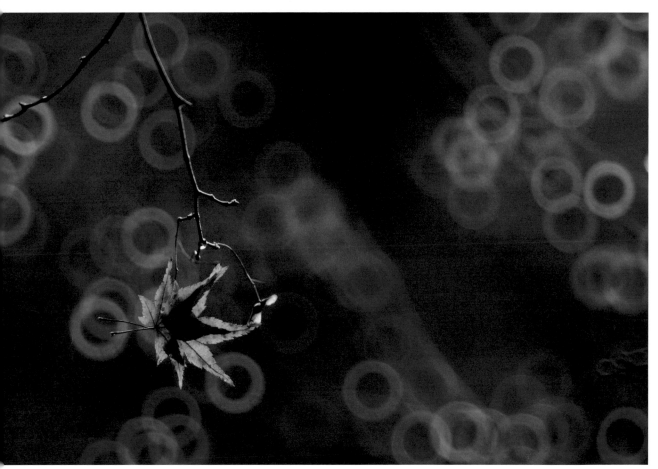

 500mm ISO-400 f/8 1/15s

京都府
神護寺

整天下雨，從美山看完防火演習後，下午來到神護寺，發現那裏大部份楓葉已掉落。既已付了入場費，總不能空手而回。於是在樹椏上選了一片沒有被扭曲或摺疊的楓葉，放置在黃金交點上。以反射鏡在逆光下拍攝，葉片透光，輪廓鮮明，其他失焦的楓葉和背景形成了光環。

微距

拍攝極微小的東西，例如花蕊、昆蟲等，若期望主體佔較大畫面，則須使用微距鏡頭 (macro lens)。微距鏡頭的特點是最短對焦距離比一般鏡頭短，拍攝時鏡頭可非常接近主體，達至成像面積（即在菲林或感光元件上的面積）與實物原大 (1:1)。

微距攝影要求的技巧相當高，隨着鏡頭接近主體，景深變得非常淺，極須小心對焦。微弱的風吹草動可足以導致主體失焦。若主體各部份與鏡頭的距離有明顯差距，也容易造成局部失焦，效果或許很特別，或許看來不是味兒。建議多拍幾幅，從中挑選理想的作品。

微距鏡頭大概有 60mm 和 100mm 兩種焦距，雖然放大率都是 1:1，但 60mm 鏡頭太接近物體，光線容易被遮蔽，拍攝時需提高曝光值或使用環形閃光燈補光。因太接近主體拍攝或會將昆蟲嚇走，故筆者選用 100mm 微距鏡，最短對焦距離仍有 45cm，這較適合拍攝大自然微距作品。

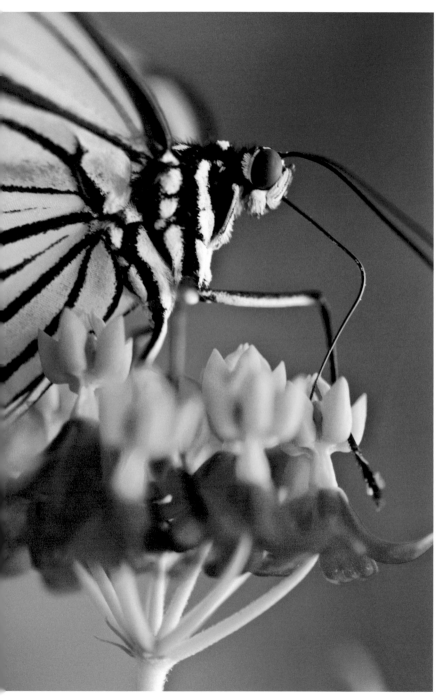

沖繩縣石垣市
石垣機場

在石垣機場等候轉機到宮古島時，巧遇玻璃室飼養的大白斑蝶，利用微距鏡頭貼近玻璃拍攝，拍到蝴蝶採蜜的大特寫。這個多小時的候機時間太充實了！

 100mm ISO-800 f/8 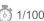 1/100s

100mm　ISO-400　f/5.6　1/500s

岐阜縣乘鞍疊平
お花畑 (高山野花草原)

高山植物每年長達九個月被大雪覆蓋，只好爭取在短暫的夏季開花繁衍。當我專注用微距鏡拍攝小花特寫時，蜜蜂不請自來當模特兒，我當然不會拒絕啊！

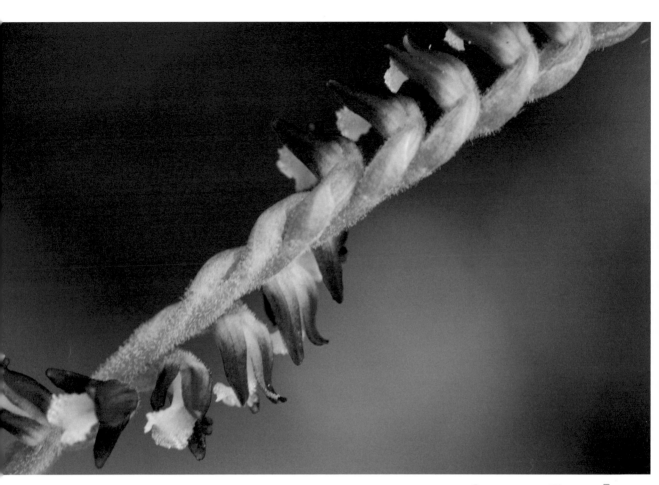

📷 100mm 📷 ISO-1600 ⊘ f/5.6 ⏱ 1/200s

岐阜縣
白川鄉

婉儀在路旁無意中發現這種很特別的綬草植物，小花蕾像扭繩
般排列，在微距下非常精緻。為免過於呆板，使用對角線構圖。

7 測光曝光

菲林年代未能即時看到曝光後的影像，拍攝前的測光相當重要，尤以拍攝正片（幻燈片）最考功夫，因為沖洗後的正片已無法修補。有時遇見難得的題材，可惜因測光偏差而拍出差強人意的效果，白白糟蹋了一次大好機會。為了提高「命中率」，相機的測光模式也推陳出新：平均測光、矩陣測光、重點測光、彩色測光、立體測光、包圍曝光；測光錶也有入射式、反射式、一度測光等；有攝影師更用 18% 中灰卡協助測光。測光和曝光的知識和技巧林林總總，足以成書。

踏入數碼年代，對測光的要求簡單得多。拍攝後可即時從顯示屏看到結果，甚至大部份無反相機在按快門前已可在電子觀景器中預視拍攝效果，並顯示曝光直方圖。加上 RAW 格式可在後期製作調節曝光及暗位，失誤率大為減低。

這並不代表測光的知識從此可不屑一顧，遇上瞬間機會，差勁的測光可能造成錯失，所以讀者應掌握基本的測光技巧。

準確測光

相機的測光系統是以物件 18% 反光率作基準，若拍攝中灰色（混凝土顏色）的物件，根據測光系統拍出來就會曝光正常。若拍攝全白色（或比中灰色淺）的物件，因白色反光率較高，導致測光系統被騙，拍出的相片會曝光不足；若拍全黑色（或比中灰色深）的物件，因黑色反光率較低，令測光系統被騙，相片就會曝光過度。在風景攝影中，景物不會全淺色或全深色，光線也不一定均勻照射在景物上，所以測光系統會按照光暗區域和反射光線的多寡而計算加權平均曝光參數（光圈值、快門速度、ISO）。若景物中淺色和深色的區塊分佈平均，矩陣測光已很接近理想曝光值了。

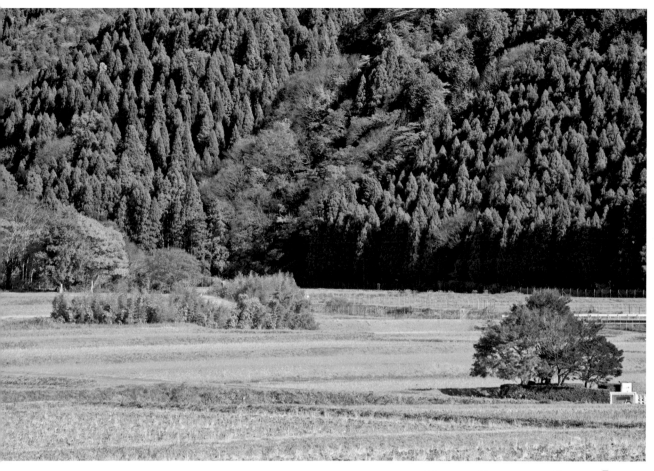

50mm　ISO-100　f/11　1/60s

滋賀縣高島市
農業公園マキノピックランド（Agricultural Park Makino Pick Land）

整幅畫面顏色豐富深淺均勻，測光後只管放心按下快門好了。

曝光補償

遇上以淺色或深色為主的景物，最好在按下快門前作曝光補償了。簡單口訣是「白加黑減」：白色為主的畫面，加 2/3 級至 1 級曝光；黑色為主的畫面，減 2/3 級至 1 級曝光。

以拍攝雪景為例，白色佔畫面較大比例，若以手動模式（M mode）設定 ISO-100、測出 f/11 及快門 1/30 秒就會曝光不足，白雪變得灰暗，須加一級曝光，即將快門調至 1/15 秒才拍出皚皚白雪。如進一步調高曝光，白雪就會過度曝光而缺乏質感。此外，使用 PL 可令白雪更具立體感。

很少景物是全黑的，但拍攝較深色的景物須留意適當調減曝光。鮮紅色在自然色系中屬於深色，如照片中有大幅紅色楓葉，若按正常曝光，楓葉可能曝光過度而變得淺色，減 1/3 至 2/3 級曝光可令色彩更飽和。

「白加黑減」的口訣只能作參考，每拍一幅照片後，應仔細檢視成像效果，開啟直方圖檢查照片的曝光分佈以決定是否需要重拍。為了增加色彩的飽和度，筆者喜歡在正常測光下減 1/3 級，這是以往拍攝正片的通則。

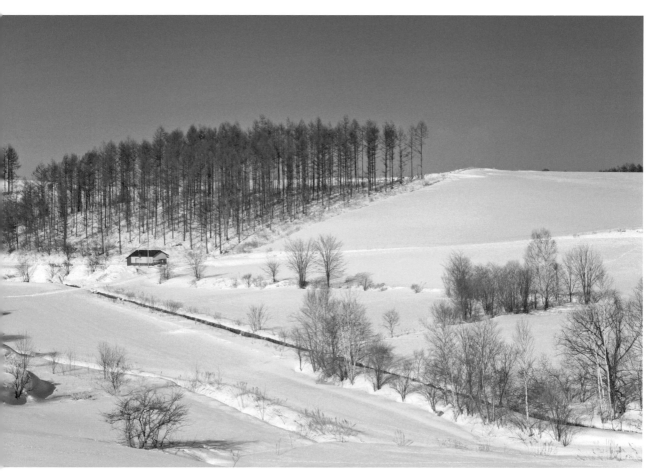

🔘 35mm 📷 ISO-50 🔄 f/11 ⏱ 1/50s

北海道美瑛町
瑠辺蘂

美瑛除了拼布之路和景觀之路外，少遊人的瑠辺蘂可説是我倆
喜歡到的「穴場」，同樣有很多拍攝題材。雪景色彩簡約，除
藍天外整幅照片只有藍色小屋作點綴，大部份畫面均為白色，
測光後須加 2/3 級至 1 級。

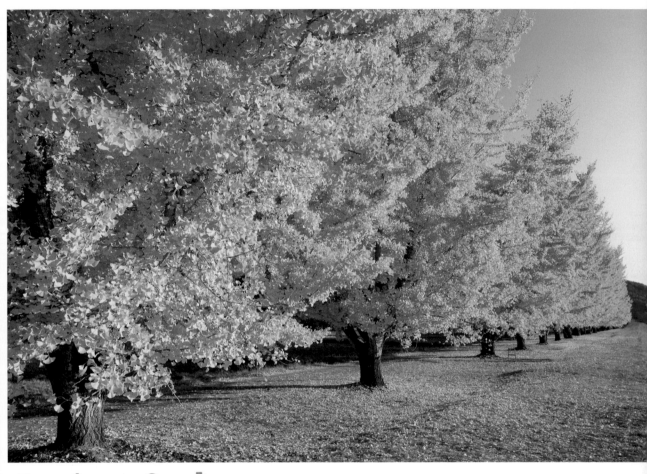

📷 27mm 📷 ISO-100 🔄 f/11 ⏱ 1/20s

長野縣
中川村渡場

田間這幾十棵銀杏樹，每年 11 月中旬一起轉為金黃色 ，場面甚為震撼 。 在自然色系中，黃色也是較淺的，而今次構圖中，黃色佔了整幅畫面 8 成，為免曝光不足，須加 2/3 級。

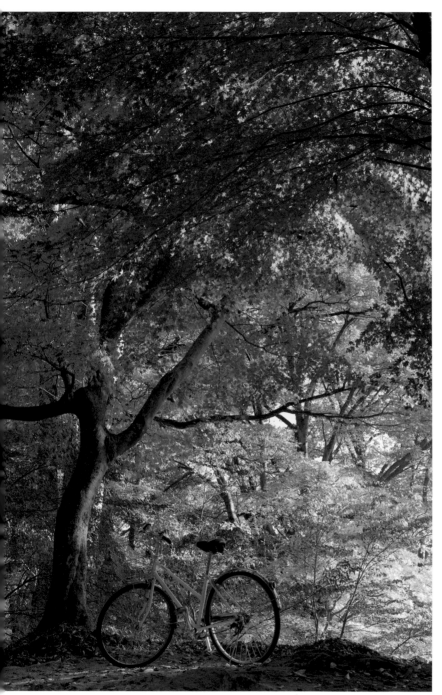

岐阜縣飛驒市
日枝神社

在逆光下遍山紅葉的山坡的
確吸睛，但未免沒有重點。
剛巧樹底下停泊了一部單
車，成為很好的點綴。但整
張相片依然以紅色為主調，
減 1/3 級令色彩更飽和。

 56mm ISO-100 f/11 1/5s

各類光線

旅行攝影者也期望遇上好天氣，拍到藍天白雲、賞心悅目的相片。如果天空灰濛濛，甚至下着雨，難免感到掃興。雖然晴天能拍攝的題材相對較多，但在陰天也可創作另類作品。風景攝影極依賴自然光線，不同光線適合不同題材。每趟十數天的行程總有不同天氣，只管放下執着，隨遇而安，「燈光師」給你甚麼光線，就拍甚麼題材。

各地攝影師也會在當地著名景點不斷拍攝，挑選具代表性的相片上載至網頁或印製明信片，吸引遊客。大家試想，你在世界各地見到的明信片皆是在天朗氣清的日子下拍攝的。如果我們期望拍到同樣的照片，何不乾脆買張明信片罷了？我們應按當時的環境光線，透過選材、思考、構圖，創作出具個人風格的作品。所以當你到達一個景點，發覺天氣不似預期，看不見那些樣板景觀時，不用失望，這正是你發揮創意的時候。

正光

正光是主體面向太陽時受到均勻照射的狀況，陰影投射在景物背面而不易被拍到。在蔚藍天空下，天與地上景物光差接近，測光簡單，拍攝容易。雖然照片明朗清晰，但只屬於平凡，毫無驚喜的行貨，哪怕用手提電話的照相功能也可拍到。這就是為何筆者反覆強調需要多花心思尋找吸引的題材，精心構圖以增加相片的趣味性，創作與別不同的作品。

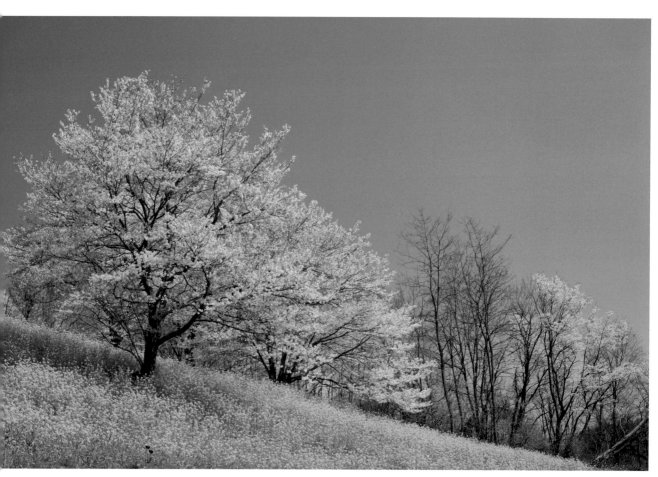

35mm　ISO-50　f/11　1/15s

長野縣池田町
夢農場

這是一個開放的旅遊農場，4月櫻花盛開，初夏洋甘菊、薰衣草和其他花卉為整個農場增添色彩。第一次到訪時見到眾多櫻花樹在山谷中滿開，真有桃花源的感覺。在藍天襯托下，山坡上的櫻花和油菜花爭妍鬥麗，天然斜線構圖比平地跳脫多了。

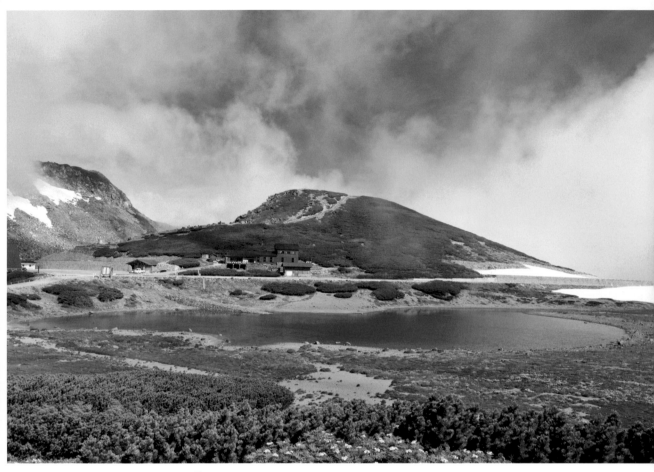

🛞 50mm 　🎞 ISO-50 　🔄 f/11 　⏱ 1/6s

岐阜縣乘鞍疊平
鶴ヶ池 (Tsuruga Pond)

疊平海拔 2,702 米,相中的建築物白雲莊,正是我們住宿的地方。清晨摸黑上大黑岳拍日出後,下山看到小湖仍在雲霧中。

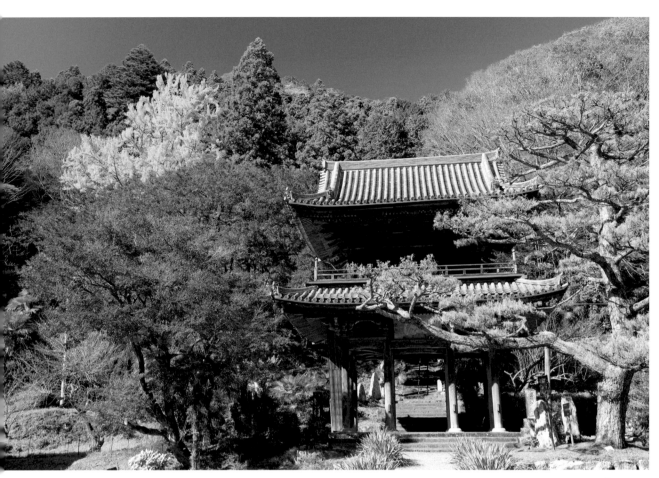

📷 37mm　📷 ISO-100　🔄 f/11　⏱ 1/10s

愛知縣豊田市
大鷲院

整天下着大雨，駕車路經過看到門前的大楓樹和銀杏樹，已被它們吸引。翌日天晴，再來造訪，在正光下，整幅畫面變得明朗清晰。

側光

太陽以大約45至90度角照向主體的光線稱為側光。側光下景物有着明顯的明暗區及影子，質感和立體感豐富，展現鮮明強烈的對比。

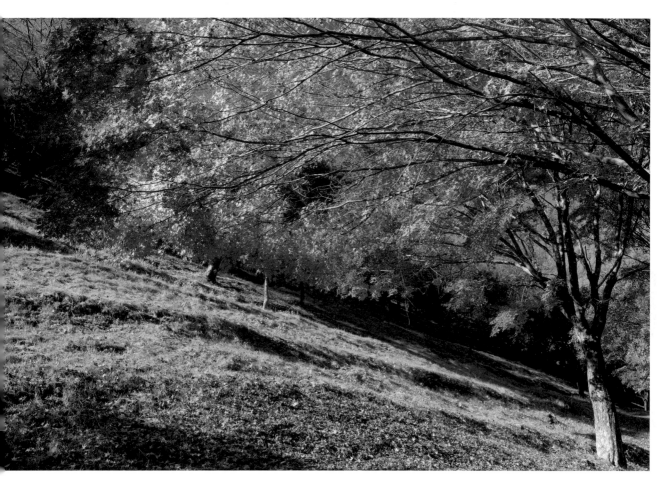

39mm　ISO-100　f/11　1/13s

長野縣上伊那郡箕輪町
もみじ湖（Momiji Lake）

箕輪湖（箕輪ダム，Minowa Dam）又名もみじ湖（Momiji Lake），湖畔種植了一萬株楓樹，每年 11 月舉行紅葉祭，整個地區都被火紅的楓葉包圍。2020 年被選為日本第一紅葉名所。

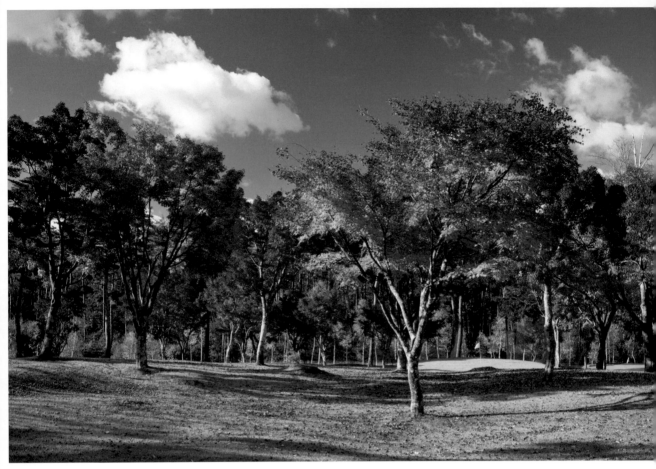

(((◎ 35mm ▐▌ ISO-100 ◉ f/11 ◉ 1/20s

長野縣諏訪郡
八岳富士見高原研修中心

駕車途中驚見艷紅楓葉，原來是友都八喜（Yodobashi Camera，日本著名攝影器材商店）研習中心和高爾夫球場，當時並無訪客，職員落落大方歡迎訪客進入隨意拍攝。側光下生氣蓬勃的楓樹充滿立體感。

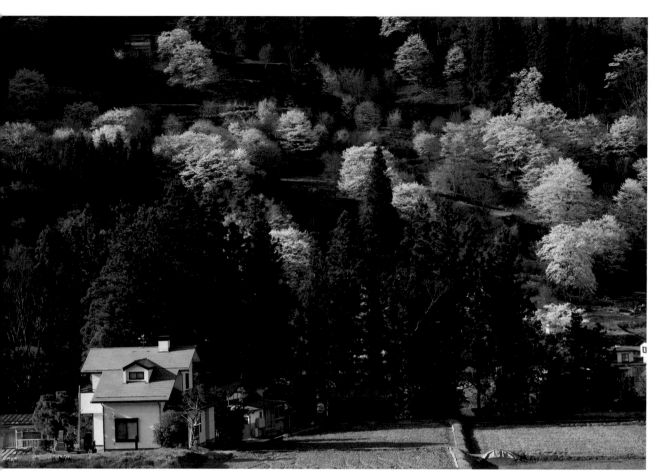

85mm　ISO-100　f/11　1/20s

長野縣
小川村二反田之櫻
（36.614667, 137.980500）

小川村二反田，櫻花覆蓋整片山坡。筆者中午時分已到達，發現這個景點，拍了一幀，但略嫌平淡。到了下午五時，斜陽下小屋更顯亮麗，樹影為山坡增添一份神秘感。

逆光

在主體後面照射的光線稱為逆光，是最容易導致測光錯誤的場景。因主體容易曝光不足，故適宜用重點測光，先將主體放在觀景器中央測光，鎖定曝光值後再重新構圖。當陽光變得柔和時，主體輪廓勾畫出邊光，營造特別的視覺效果和氣氛。

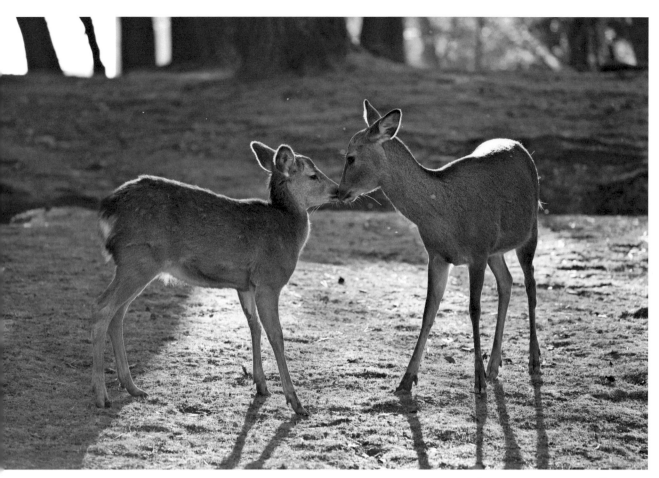

 182mm　 ISO-800　f/5　1/500s

奈良縣
奈良公園

拍攝四處走動的奈良鹿並不難，找來了這片沒有雜物的草坪，
逆光下兩隻小鹿似乎特別親密。

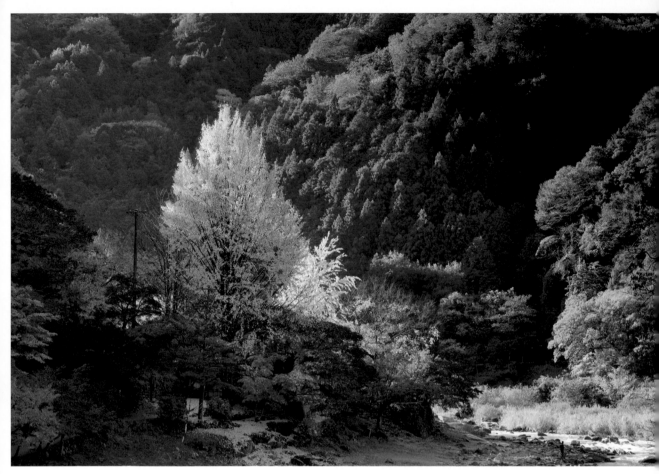

 📷 77mm 📱 ISO-100 🔄 f/8 ⏱ 1/4s

愛知縣豊田市足助町
香嵐溪

每年 11 月紅葉期間，香嵐溪總會水洩不通，汽車沿公路排隊
進入停車場。沿途商販擺賣不同食品和紀念品，熱鬧非常。要
拍出美景，首要條件是清早到達。

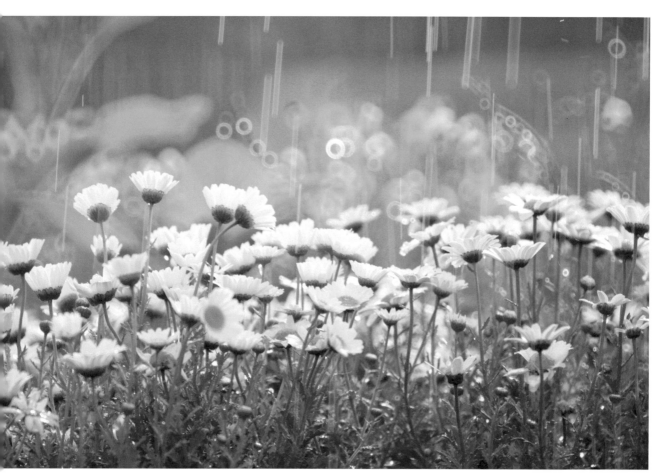

 500mm ISO-100 ◎ f/8 ⏱ 1/100s

群馬縣藤岡市
紫藤之丘

期待拍攝的紫藤尚未開花,四處閒逛時發現草坪小雛菊在逆光
及自動灑水下所呈現的美態,即時以反射鏡拍攝特寫,水珠在
失焦下形成光環。

清晨傍晚

屬於逆光情景，太陽接近地平線時的光度不太耀眼，色調溫暖，色彩飽和，與周圍景物的光差較少，是拍攝的最佳時機，這段黃金時間只維持數分鐘。預計時間，選定拍攝位置，豎好三腳架，裝上適當焦距的鏡頭，等待魔幻時刻（magic moment）的來臨。

如果雲量適中，太陽在地平線下，朝霞和晚霞以至整個天空的色彩隨着時間演變為金、橙、紅、紫、藍，比朝陽和夕陽更為吸引。即使光線已很微弱，肉眼看到的色彩暗淡，但在長時間曝光下，加上後期製作推高色彩飽和度，仍可得到喜出望外的效果。

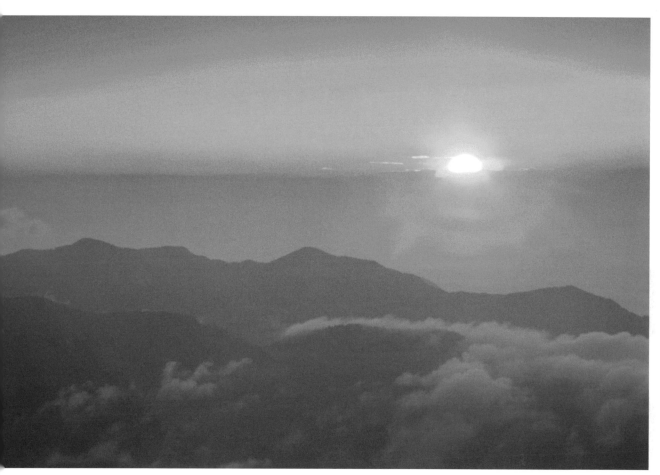

<CCC 50mm | ISO-50 | f/11 | 1/3s

長野縣乘鞍高原
大黑岳

清晨四時從乘鞍高原出發，摸黑登上 2,772 米的大黑岳。強風
竟將我的三腳架連相機也吹翻！我們只好躲在大石後避風等日
出，遲來的日本人只穿着單薄衣物「食風」（抵着大風）等待，
感恩飽「食」寒風後總算迎來晨光第一線。

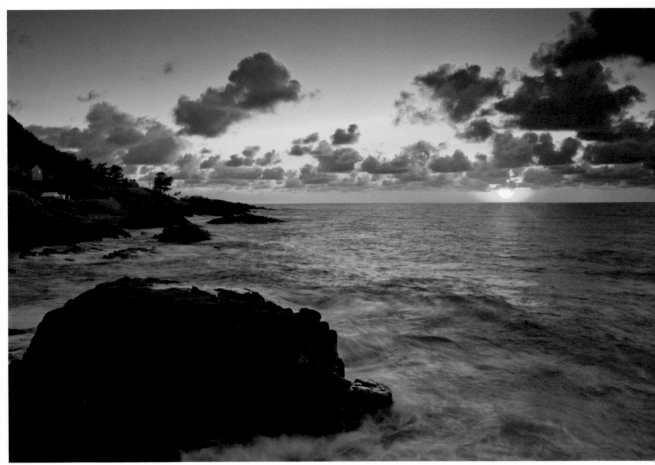

<CCC> 35mm　<📷> ISO-100　<🔄> f/11　<⏱> 1s

京都府京丹後市
穴見海岸ペンション 晴れたり雲ったり
(Pension Haretari Kumottari)

繞過丹後半島沿海岸線西行來到海邊的小旅館。遇上晴天，估計日落必定精彩。安頓後外出尋找通往懸崖的小路及選擇拍攝的最佳位置。旅館提供的海鮮晚餐非常豐富，大大小小十多碟！我卻無心細嚼慢嚐，只怕錯過黃金機會，盡量爭取時間跑到崖邊等待夕陽。為了避免前景暗位的岩石全黑失去細節，加上 GND 0.9，收窄天與地的光差，在後期製作也稍為推光暗位。

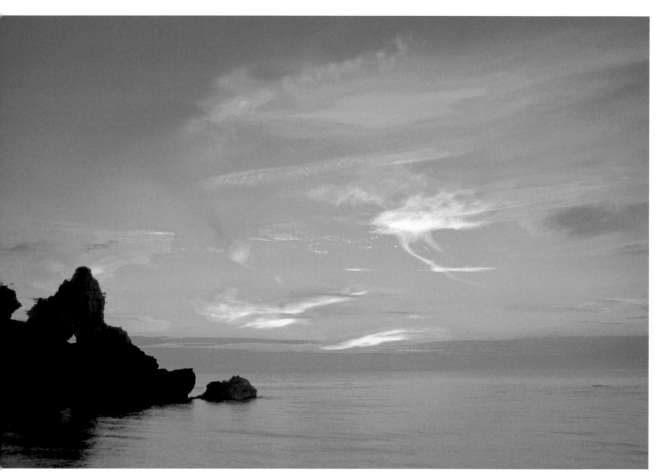

📷 35mm 📷 ISO-50 🔄 f/11 ⏱ 0.6s

石川縣輪島市
窗岩

這塊海邊的岩石穿了一個洞，故被稱為窗岩。每年 10 月至 11 月，太陽會落在岩石的洞內。筆者 7 月到訪，當然沒有機會拍到那情景，但晚霞的火燒雲依然壯觀迷人。

柔光

陰天下的景物沒有被太陽直接照射，表面不會出現
反光和陰影，色彩得到真實還原，給人恬靜的感覺。
柔光也特別適合拍攝小品和花卉。

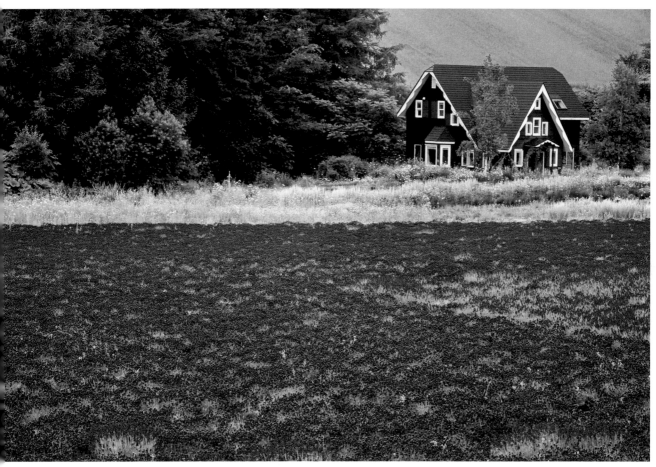

 80mm（中片幅）　 ISO-50　 f/11　 1/4s

北海道美瑛町
柳川押し花学園（Yanagawa Oshibana Gakuen）

2000 年第一次路過這裏，就被這間紅頂小屋吸引，可惜屋前薰衣草已枯萎了，畫面不夠豐富。從此每次遊美瑛，也會刻意去探望這位「老朋友」，補拍照片。屋前的薰衣草，屋後的小樹林，能在這裏學習押花，是一種療癒。

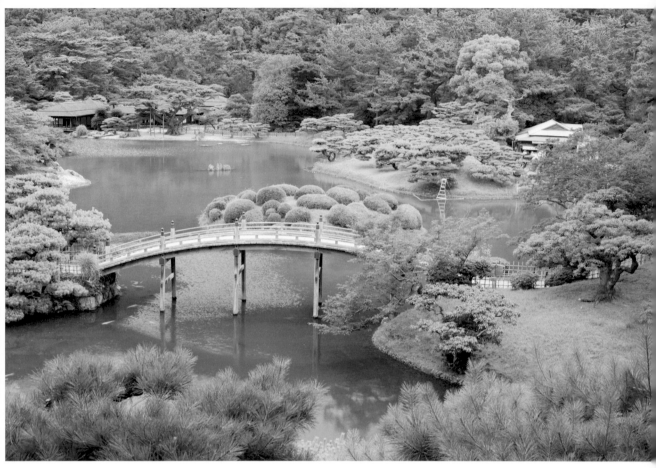

📷 35mm　📷 ISO-100　📷 f/11　⏱ 1/4s

香川縣高松市
栗林公園

毛毛細雨下遊人稀疏，走上山丘盡覽小橋湖景。柔光下沒有刺眼的反光和深邃的影子，寧靜寫意。

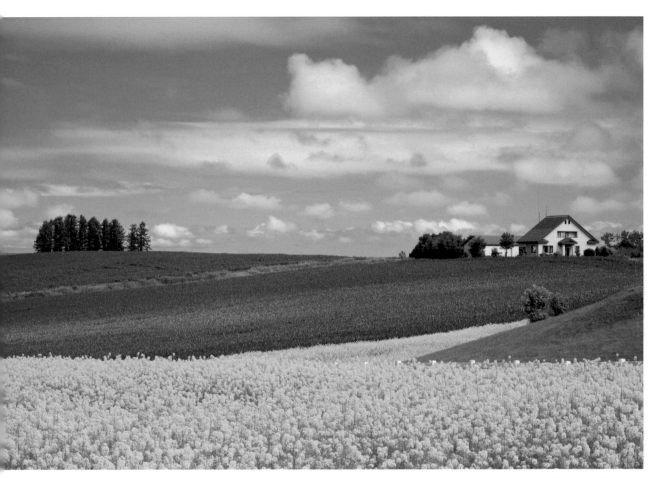

<CCC 35mm | ISO-100 | f/16 | 1/20s

北海道美瑛町
新榮之丘

別以為柔光下拍不到藍天，以這幀照片為例，身處的位置和拍
到的景物正被薄雲覆蓋，但遠方卻是藍天。若說富良野以花田
聞名，美瑛則以田園景色吸引。不同農作物在這片丘陵地帶，
拼湊成美麗的圖畫。前景的油菜花田成為這幅作品的亮點，右
上角黃金交點上的小屋起了襯托作用。

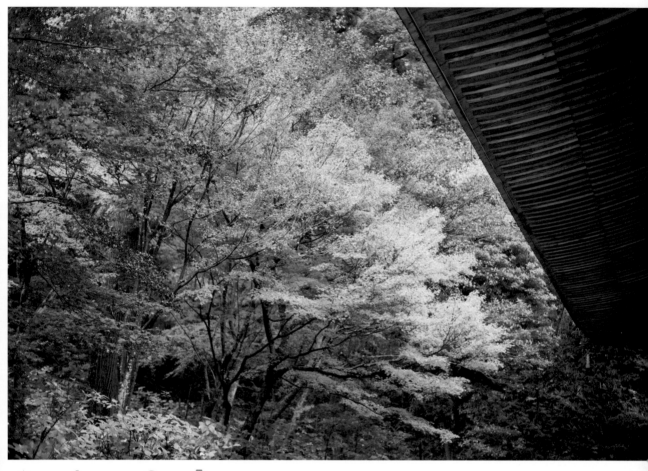

🔍 35mm 📱 ISO-100 🔄 f/11 ⏱ 1/25s

滋賀縣愛知郡愛莊町
金剛輪寺

若在天晴的日子，屋簷下的暗位跟外面的楓葉光差很大，即使用 HDR 恐怕也不能清楚交代屋簷下暗位的細節。在柔光下拍攝這幅照片，輕鬆容易，效果理想多了。

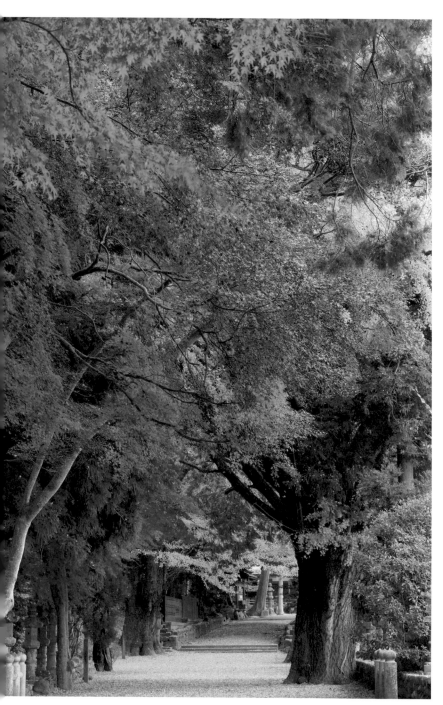

三重縣名張市
積田神社

地上散落金黃色的銀杏，襯
以樹梢上不同顏色的秋葉，
構成絕美的圖畫。

77mm ISO-100 f/11 0.6s

雨天

別以為雨天完全不能拍攝，一些照片甚至可以在大雨下完成，而且更有氣氛。

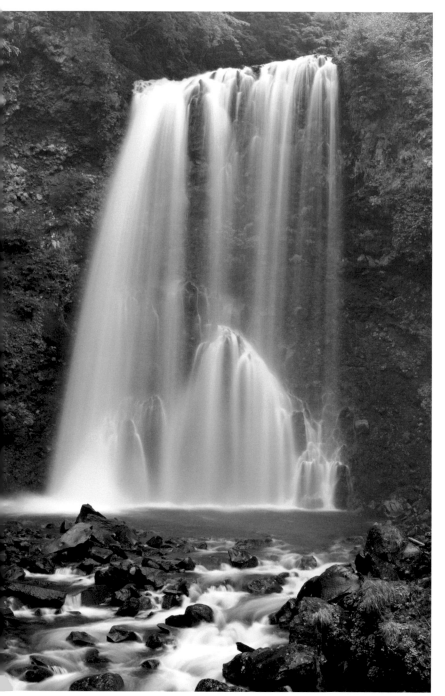

長野縣松本市
善五郎瀑布

從民宿走了 20 分鐘山路，就是為了一訪善五郎瀑布。天色越來越差，還不時聽到隆隆雷聲，接着傾盆大雨，我們在樹下躲避足足半小時，雨勢未減，婉儀嚷着回程。我決定冒雨往前走，打着傘在雨中豎起三腳架，取出相機，裝上 PL 減去水面的反光，迅速拍下這一幀便離開，整個過程約一分鐘。

 50mm ISO-50 f/16 🕐 1.3s

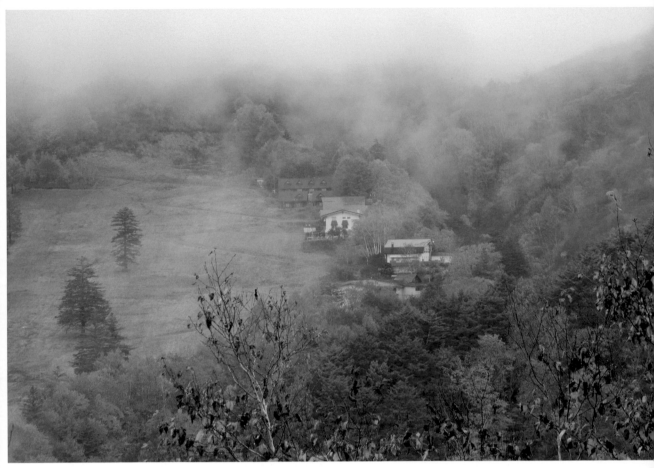

<CCD> 135mm | <ISO> ISO-100 | <f> f/8 | <timer> 1/2s

長野縣山之內町
志賀高原
(36.716472, 138.495278)

在雨中漫遊志賀高原，離開蓮池沿國道 471 往東南走約 200 米，看見對面山坡的景物在雨霧中若隱若現。於是急忙停車，以車尾門為上蓋遮雨，用中焦距鏡頭拍下這幅作品。對面山坡的是滑雪旅館，其中一間為志賀いこい莊（Shiga Ikoiso）。

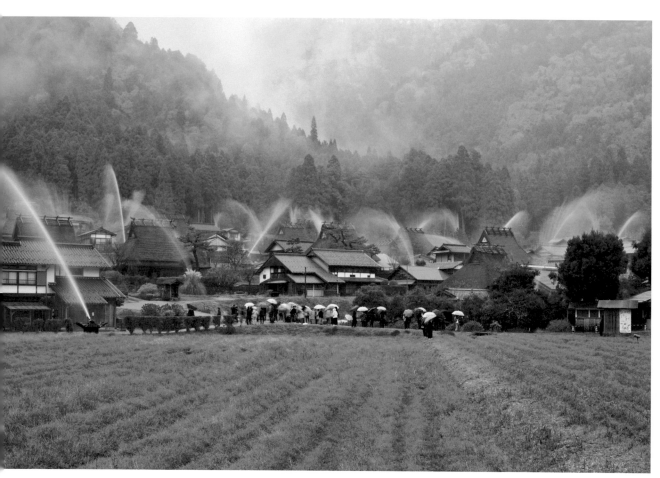

35mm | ISO-100 | f/11 | 0.8s

京都府南丹市
美山茅草屋之里

美山多是稻草搭建的合掌屋，每年均有防火演習，吸引遊客前
來觀賞。前一天仍是天朗氣清，當日卻滂沱大雨。為免找不到
泊車位，一早便離開民宿，到達村口的停車場。兩口子瑟縮於
小車內三小時！婉儀無所事事，我則趁此寫作本書，就像在香
港等待放煙花的日子。

雲隙光

雲隙光 (Tyndall Effect / Crepuscular Ray) 又稱耶穌光。當陽光從罅隙中透出，昏暗的大氣中出現一束束光線。拍攝的主體自然是那束雲隙光，地上的景物變成陪體。為使光束更明顯，使用 PL 濾走雜光，後期製作也可稍為增加對比度 (contrast)。當天色陰暗時，切勿灰心，說不定會有意外收穫。

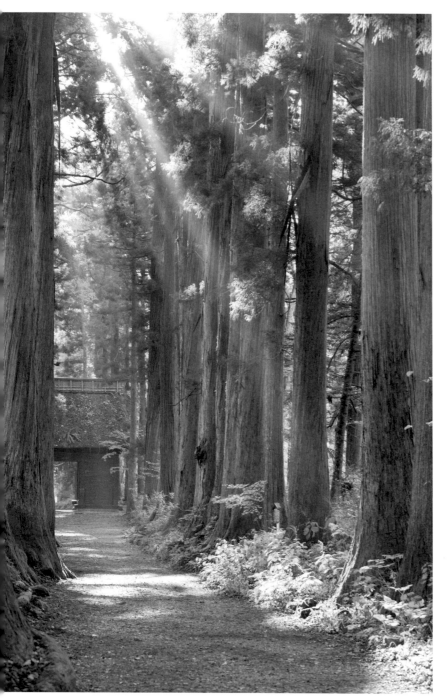

長野縣長野市
戸隱神社奧社
參道並木

通往戸隱神社奧社長達一公
里的參道兩旁，聳立着 400
年以上的參天杉樹群，氣氛
莊嚴。除強烈感受到大自然
的生命力外，又如走入歌德
式的大教堂。筆者沒有進入
神社內，只在參道上呆等，
終於等到陽光從樹罅透出的
一刻。

 35mm ISO-100 f/11 ⏱ 1/3s

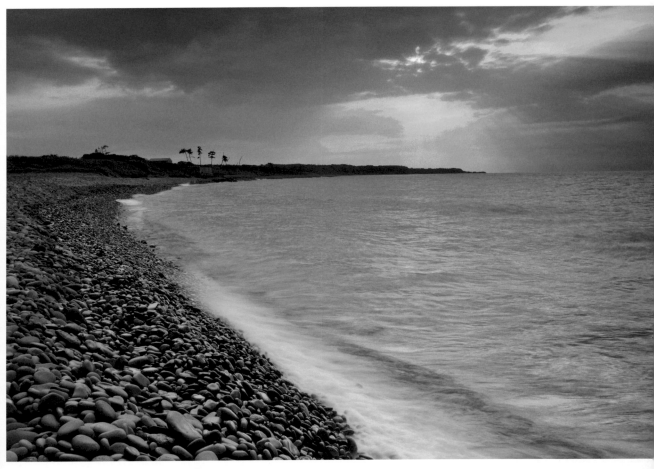

🛢 35mm　📷 ISO-100　🔄 f/11　⏱ 1/2s

鳥取縣琴浦町赤碕
鳴石海岸

下午遊過鳥取砂丘後，來到赤碕鳴石之濱。500 米的石灘，全是大大小小的卵形石，每當海浪拍打時，卵形石會被沖擊而轉動，發出「嘎啦哐啷」的獨特聲音。日本人說這石灘「整天在響」，跟「變得很好」發音相似，於是當地人相信它會帶來好運呢！本來計劃等待拍夕陽晚霞。誰知雲層漸厚，露出雲隙光。加上 ND4 減兩級光，加長曝光時間，使泊岸的水面霧化。

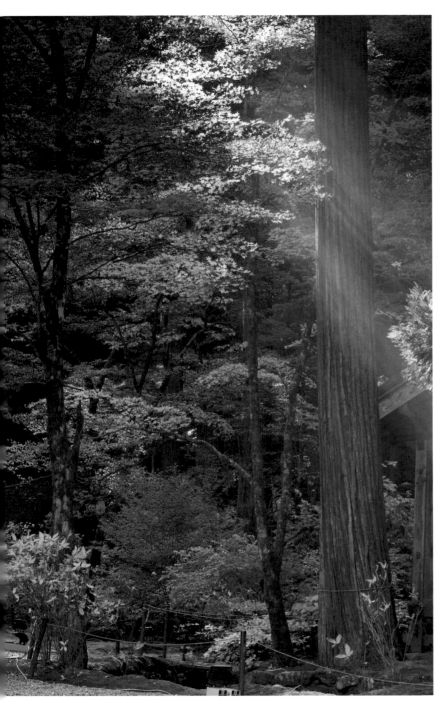

長野縣駒根市
光前寺

突然陽光從樹罅中透入，加
上寺內焚香的白煙，讓光束
更加明顯，為古剎加添氣氛。

90mm ISO-100 f/11 0.6s

區域光

當厚厚的雲層偶然露出空隙，太陽只能從雲罅中局部照亮小片區域，稱為區域光，效果彷彿舞台上照射主角的聚光燈。主體自然是區域光照射的景物。

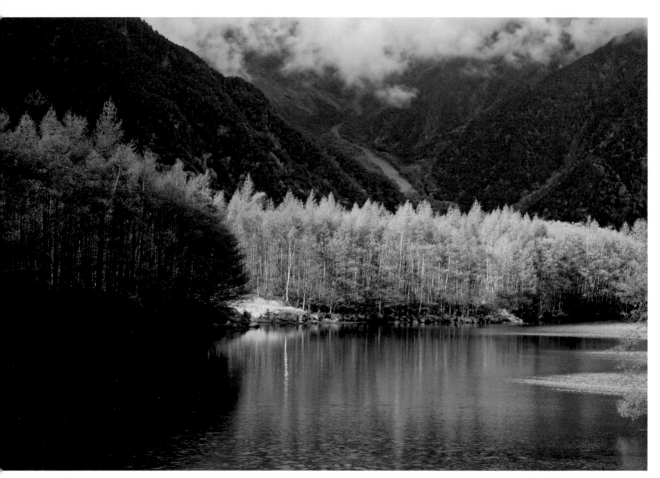

🎞 35mm 📷 ISO-100 🔄 f/11 ⏱ 1/15s

長野縣上高地
大正池

遇上陰天，在上高地拍了整天也沒有收穫。乘巴士回程時特意
停在大正池碰碰運氣，恰巧陽光從雲層罅隙中照射到部份白樺
樹上，造成聚光燈效應（spotlight effect），於是急忙豎起三
腳架固定相機，選擇適當焦距鏡頭，匆忙拍了幾張。不消半分
鐘，整個畫面又變得灰暗平淡。

弱光

在光線微弱的情況下，肉眼看到的景物已失去吸引力，但經過長時間曝光，景物的亮度和色彩可大為提升，造出意想不到的效果。

一般相機手動快門速度最長為 30 秒，如需作更長時間曝光，可接上快門線改用 B 快門。隨着數碼相機的 ISO 越來越高，雜訊控制得好，弱光攝影變得容易多了。

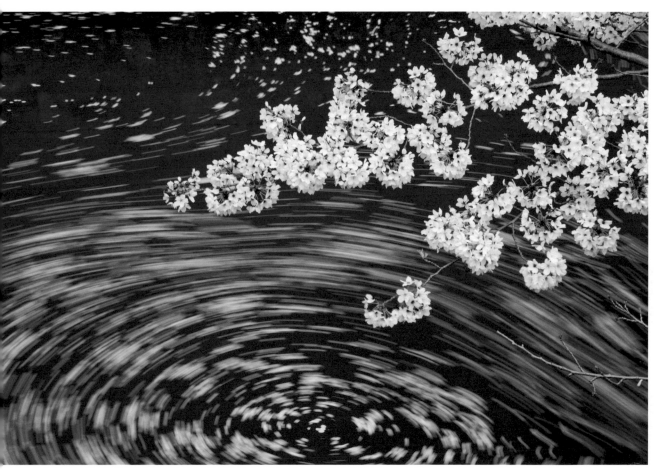

50mm　ISO-100　f/16　8s

岡山縣
倉敷美觀地區

光線漸暗，見到櫻花瓣在水中流動，乾脆作長時間曝光，拍出
有趣效果。

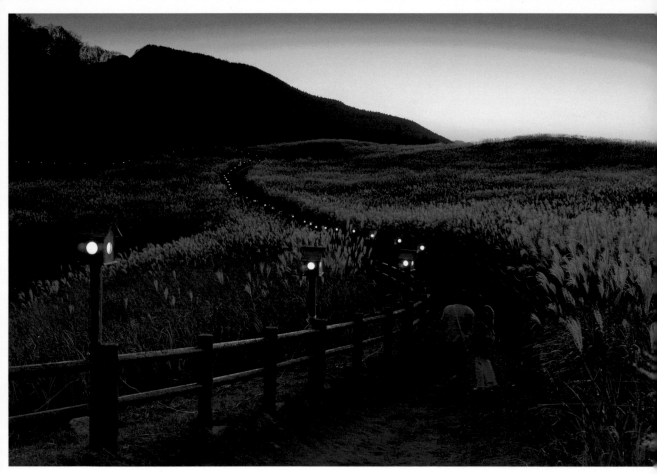

奈良縣
曾爾高原

曾爾高原遍滿芒草,古時曾爾村居民用來建屋頂。隨着時代進步,村民建屋已用上別的材料,但他們不捨得將所有芒草燒毀,留下現今的範圍,成為了情侶的拍拖聖地,在夕陽下「打卡放閃」成為他們的指定動作。夕陽西沉,天色漸晚,情侶們踏上歸途。我找來這 S 形的構圖,以 GND 收窄天與地的光差,用高 ISO 以提升快門速度,避免走動中的途人影像變得模糊。

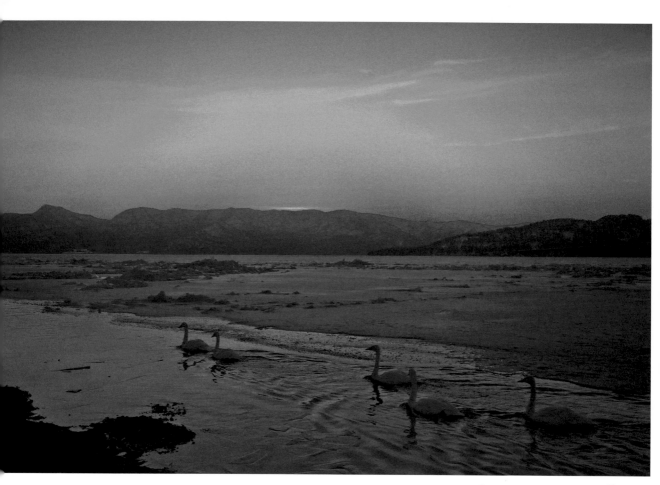

((35mm ISO-1000 f/11 1/60s

北海道弟子屈町
屈斜路湖砂湯

冬天的屈斜路湖邊，隨着溫泉水流入，砂湯旁的湖水不結冰，
吸引天鵝從西伯利亞飛來過冬，成為拍攝天鵝的著名景點。
2001 年冬天初次訪砂湯，人跡杳然。2015 年，一團一團遊客
湧至，幸好天鵝生性強悍，不怕遊人。拍到日落時分，旅行團
已離開。夕陽西沉，天色漸暗，天鵝游向左方，保留視向空間。

夜景

香港夜景舉世聞名，然而外地鄉郊小鎮的夜色也別具風貌。拍攝靜態的夜景可選用小光圈和低 ISO 作長時間曝光，建議在足夠照明情況下選用光圈 f/8-11、ISO-100 及快門 30 秒內，這是大部份相機手動快門可提供的速度。若曝光時間超出上述數值，就裝上快門線用 B 快門吧！如果讀者不想拍到汽車光軌，開啟 B 快門曝光時遇有車輛經過，可用黑卡暫時遮蔽鏡頭，避免雜光干擾畫面。留意照片中的光暗位，暗位仍可透過後期製作補光，若光位變成「死白」，則無法補救了。

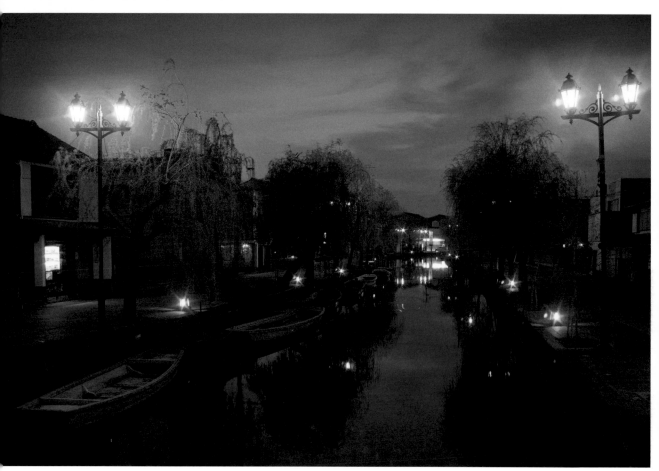

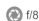 35mm 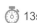 ISO-400 f/8 13s

福岡縣柳川市
松月乘船口

福岡縣南部的柳川市內運河縱橫分佈，被稱為日本威尼斯。日間遊客喜歡乘小舟遊覽，晚上河道歸於平靜。

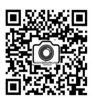

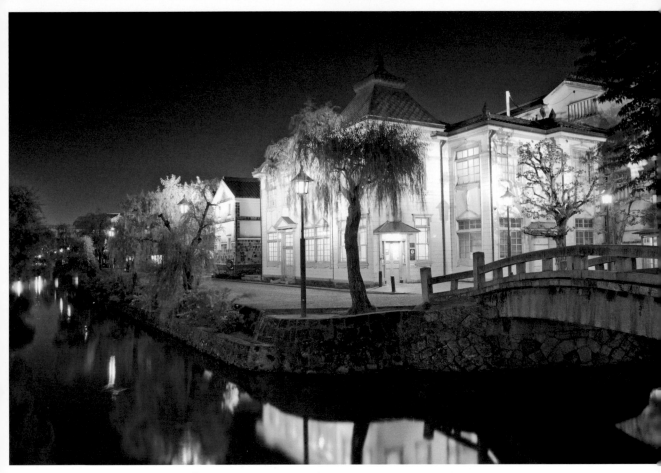

🎞 35mm 📷 ISO-400 ⚙ f/11 ⏱ 15s

岡山縣
倉敷美觀地區

第一次遊倉敷拍櫻花，第二次拍盛夏，第三次還有甚麼可拍呢？就拍夜景吧。晚上店舖休業，人流稀疏，弱光下的運河另一番味道。

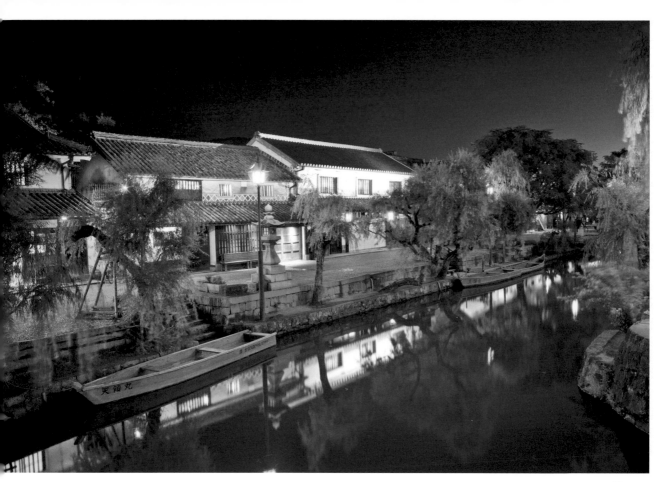

35mm ISO-400 f/11 30s

星空

在月圓的日子，月明星稀，能拍到的星星當然較少。但明月也有好處，能照亮地上的景物。由於星空不斷移動，為避免拍出短短的星軌，曝光時間不能太長。計算方法與鏡頭焦距有關，最長曝光時間是 500 除鏡頭焦距（適用於 35 mm 全片幅相機），以 20 mm 廣角鏡為例：500 ÷ 20 = 25，即最長曝光時間是 25 秒。建議用 f/2.8 和 ISO-1600 試拍，如曝光不足可逐步調高 ISO。

月亮比地上景物亮多倍，特別在明月當空時，要兩者同樣曝光準確，即使以 GND 減 5 級光，恐怕仍未能拍到月球表面的層次。可嘗試以黑卡遮蓋鏡頭的月亮部份，當曝光結束前一兩秒移開黑卡，讓月亮短暫曝光，但仍須屢敗屢試。折衷方法是運用相機的多重曝光模式或後期製作。以長焦距鏡頭，重點測光，先拍出一個較大和曝光準確的月亮（要拍到月球表面的層次，要比正常曝光值減 1-2 級）。再用廣角鏡拍攝地上景物，然後將兩幀照片重疊。筆者曾在香港以這方法拍過月蝕，抱歉未能在本書刊登。

相反，地上燈光的亮度比星光高很多倍，當星空準確曝光，地上景物已過曝。若連 GND 也不敷應用，惟有用黑卡遮住鏡頭下方的景物，當快門關閉前最後幾秒，才移開黑卡，讓地上景物短時間曝光，以縮短兩者光差。黑卡擺放的位置和移離鏡頭的時間至為關鍵，仍需反覆嘗試。

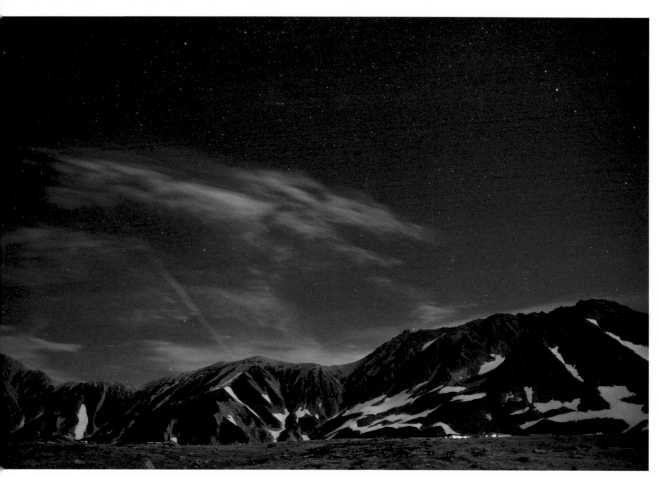

 28mm | ISO-1600 | f/2.8 | 15s

富山縣
立山黑部室堂平

在室堂山莊住了一晚，翌日天晴，買了一天來回券遊了黑部湖。下午返回室堂冒着烈日拍了半天。在民宿匆匆吃過晚飯再跑出去拍星空。雖然身體疲倦，但心靈滿足。遊立山黑部，建議不要即日來回，如果能住在室堂兩至三晚，等天晴才登山，晚上欣賞無光害的星空，有機會還可看到雲海，畢生難忘。

穩中求變

當遇上拍攝題材，以一般手法拍了第一幀後，即使效果滿意，不妨想想有沒有別的拍攝方法，也許能拍出另一個效果。

不同焦距

不同焦距鏡頭拍攝到不同的景物範圍以便構圖。但有別於數碼變焦或事後裁切，光學變焦能產生不同透視效果。焦距越短的鏡頭（廣角鏡）透視效果越誇張，較近的物體看似大得多也近得多，而遠處的物體則顯得更小也更遠。長焦距鏡頭（遠攝鏡）可製造壓縮效果，不同距離的景物彷彿被壓在同一平面上，體積大小也變得接近。

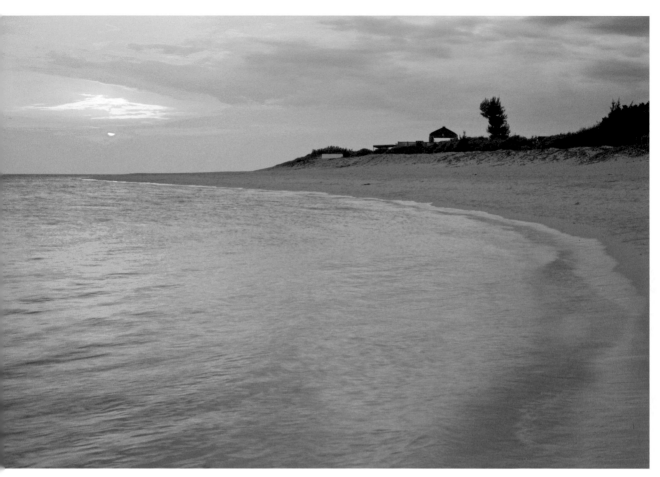

🔘 35mm 📷 ISO-100 🔄 f/8 ⏱ 1/3s

沖繩縣宮古島
與那霸前濱海灘

4月仍是沖繩的旅遊淡季，住宿便宜、遊人較少、天氣不太熱，
更適合旅遊攝影。早一天已來過這裏，可惜天陰拍不到甚麼。
翌日下午天色好轉，再次到訪等候夕陽，先以廣角鏡拍攝整個
海灘。

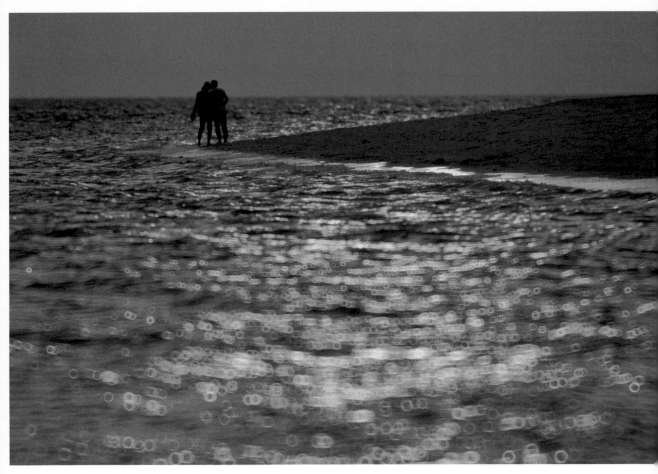

500mm ISO-100 f/8 1/200s

以反射鏡拍攝粼光，以剪影效果拍人物，起點綴作用。

500mm ISO-100 f/8 1/15s

當夕陽西沉不再耀目，拍下戀人在夕陽下漫步的情景。在長焦
距鏡頭下，太陽和人物變得很接近。

不同視角

水平視角以外,不妨嘗試尋找新的拍攝角度,也許得到更好的效果。

近年流行航拍,從鳥瞰角度看地面景象,給人壯闊舒暢的視覺。從高位拍攝能清楚交代地上各物件的分佈,不會互相重疊。當蒼白一片的天空毫不可觀,以高角度拍攝遼闊大地是不錯的選擇。日本景點多設觀景台,所謂「欲窮千里目,更上一層樓」,拍攝美景要有足夠的體能登高了。

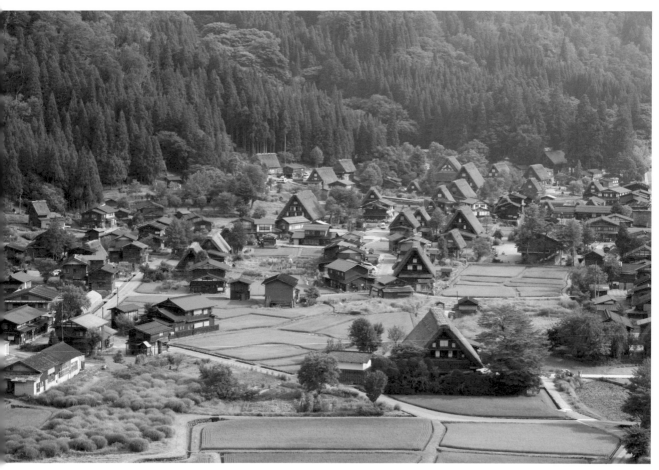

35mm ISO-50 f/11 1/6s

岐阜縣
白川鄉展望台

白川鄉觀景台是遊客必到的打卡熱點。2007 年第一次來到時，只有簡陋的小士多跟展望台。今日已裝修翻新，還設有等候區，更有攝影師為遊客拍攝收費的紀念照。回想起來，我們還是喜歡昔日它寧靜樸素的模樣。

180mm　ISO-100　f/11　1/10s

北海道
富良野學田
(43.375167, 142.374111)

路旁看到有如梵高作品的田園景色，於是找來一個較高位置，以俯瞰角度拍攝。陰天下色彩飽和，將小屋放在左方，讓構圖不至呆板。

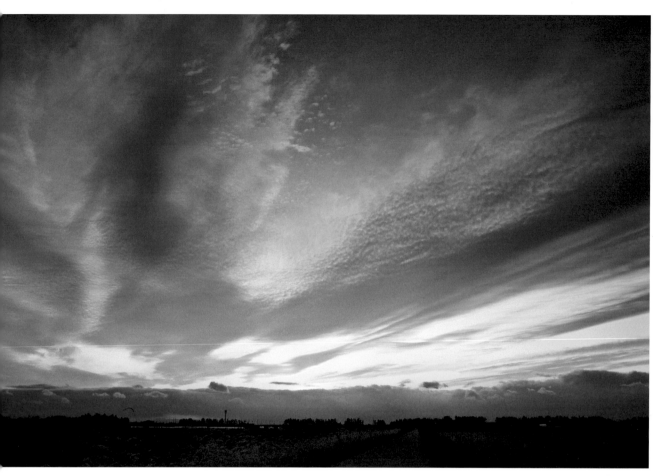

🎞 28mm　📷 ISO-100　🔄 f/11　⏱ 1/13s

當天空出現美麗的雲彩，為凸顯主體比例又拍到地平線上的景物，應將三腳架收短至貼近地面以仰角拍攝。

滋賀縣
長濱交流道露櫻酒店前

歸途上遇見這一幕，急忙找個空曠處停車。以低角度拍攝，以凸顯天空的壯闊。

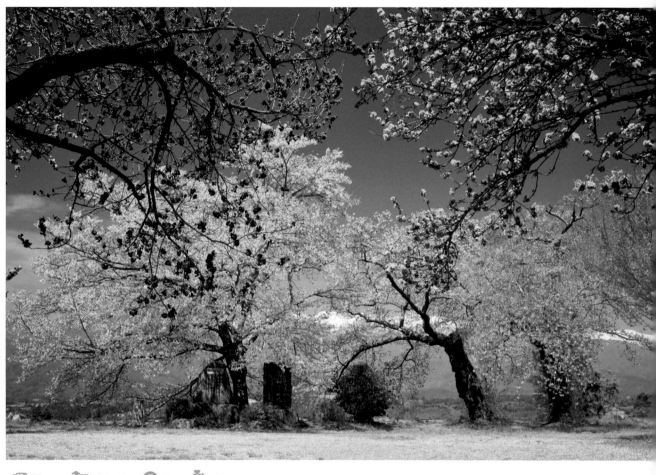

◎ 28mm ▮▯ ISO-100 ⟳ f/16 ⏱ 1/30s

長野縣上伊那郡
望岳莊

停車場旁盛放着花桃，10 公尺外是風華正茂的櫻花，背景為雪山。為了將三組景物收納在同一畫面內，我決定蹲在花桃前以廣角鏡低角度拍攝，在繁花簇擁中窺探雪山的真貌。

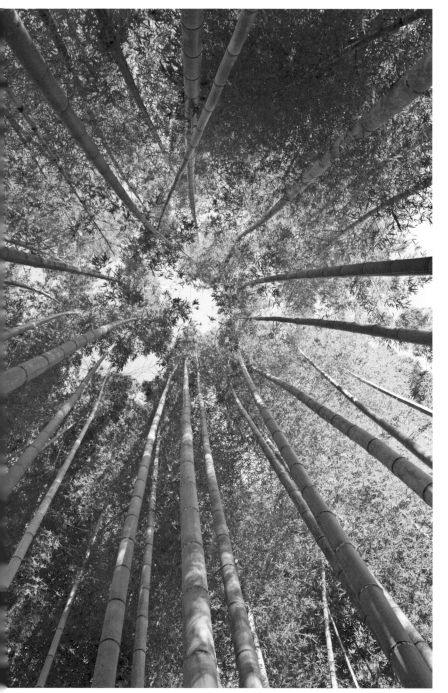

在樹林中，不妨嘗試將相機仰天拍攝，也有意想不到的效果。

京都府
竹之寺地藏院

竹之寺地藏院是京都市中紅葉最遲轉色的景點，隱身在民居中，十分清幽。在竹林中垂直望天是很特別的仰角。現今數碼相機的顯示屏可作多角度扭動，方便拍攝者觀看，就算相機貼近地面，攝影者都能擺脫「貼地」之苦。

 35mm ISO-100 f/11 1/20s

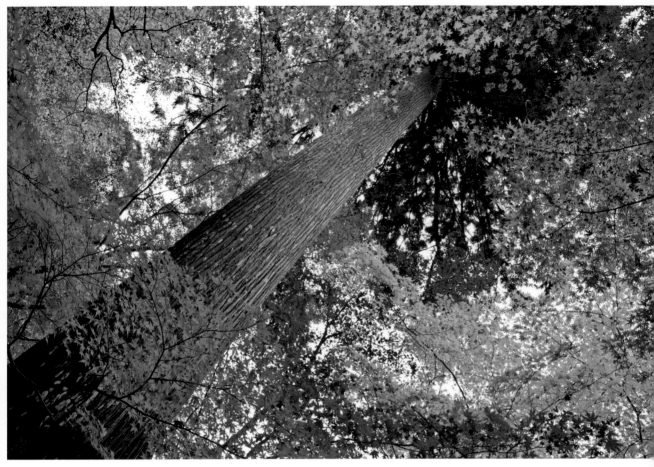

50mm　ISO-400　f/11　1/40s

滋賀縣愛知郡愛莊町
金剛輪寺

以中距鏡拍攝筆直的杉樹在楓葉中的直幅後，改換標準鏡在樹下仰視，以對角線拍成杉樹穿過楓葉的效果。

不同方向

變換位置拍攝相同景物，因着光線方向的改變，也有截然不同的效果。

長野縣茅野
岳麓公園

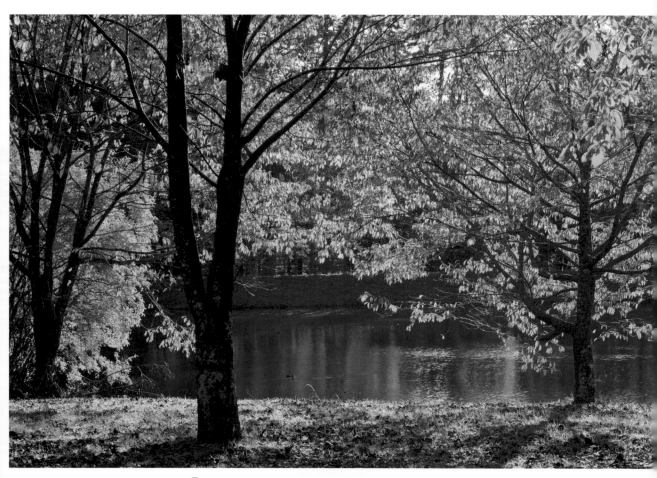

 50mm ISO-100 f/11 1/10s

下午四時在青年旅舍登記後，趁餘暉到附近一走，來到這個寧靜的小公園。逆光下的樹林赫然在前，透光的黃葉份外亮麗。

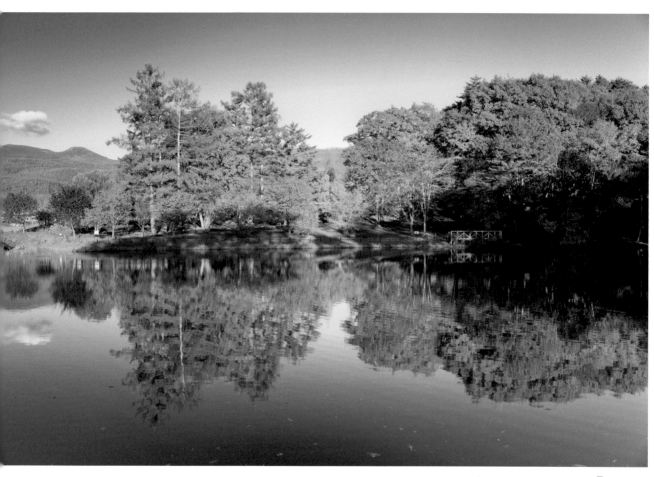

穿過樹林走到湖畔對面，順光下的藍
天、黃葉和平靜的湖水互相映襯。用
PL 濾去樹葉表面的反光增加色彩飽
和，加 GND 減少天空和湖面的光差。

35mm　ISO-100　f/11　1/6s

熊本縣
阿蘇吉田線 (32.923771,131.062254)

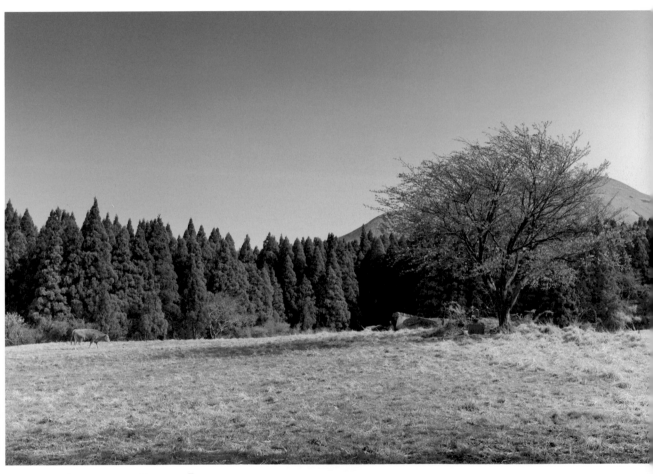

 35mm | ISO-100 | f/11 | 1/20s

從草千里經國道 111 號往北走，接近
阿蘇市瞥見路旁的牧場，立即轉入小
路停車。側光下的藍天、草場、牛隻、
樹木等清晰可見，但略嫌平淡。

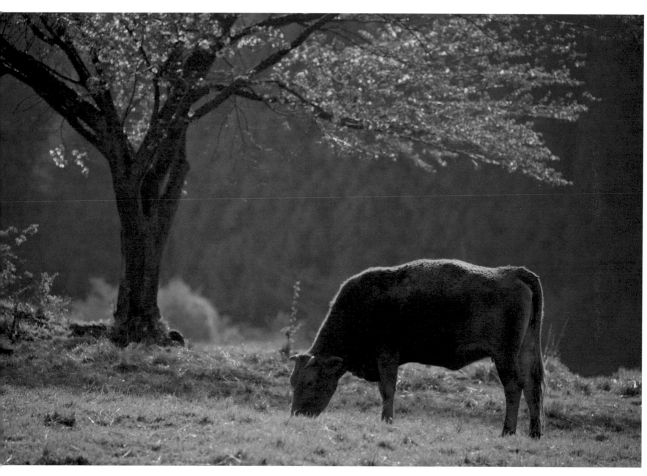

換上長焦距鏡頭走到公路旁，拍攝牛
隻在逆光下勾畫的邊光。

400mm　ISO-200　f/5.6　1/800s

滋賀縣高島市
農業公園マキノピックランド (Agricultural Park Makino Pick Land)

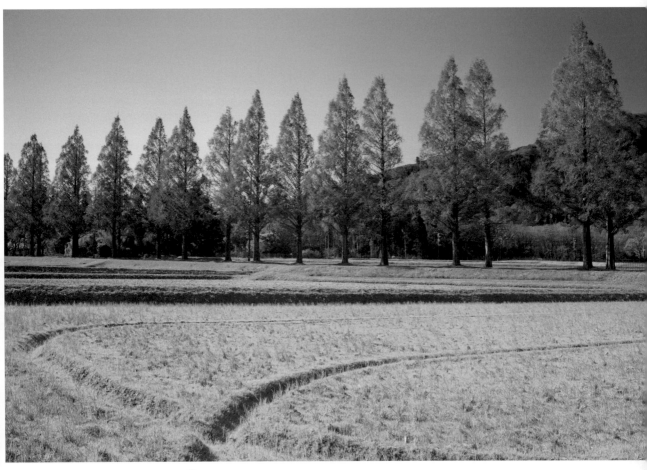

 50mm ISO-100 f/11 1/20s

接連幾日陰天，在柔光下拍攝琵琶湖一帶的楓葉。天氣預告翌日天晴，馬上趕往牧野町拍轉色的水杉並木。500棵水杉栽在兩旁，形成一條綿延 2.4 公里的林蔭大道。以藍天作背景，先從側面以廣角鏡拍攝，用 PL 增加天空的色彩飽和。耐心等候沒汽車經過時按下快門。後期製作抹走幾個細小的途人。

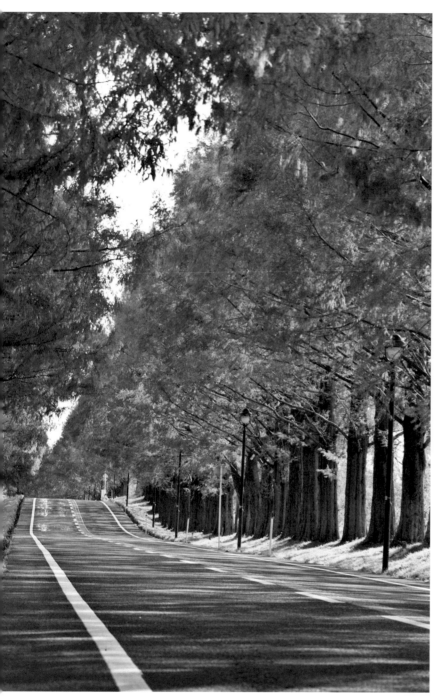

走到路旁，找來這段仍未完全變黃的水杉，看起來更有層次。使用長焦距鏡頭，將景物壓縮，讓更多樹枝樹葉在畫面上重疊，看起來更濃密。當然也要等待無車和少人的時刻。下午二時，光線從右側透入，樹影投在路面上，豐富了畫面。

(((● 135mm 📷 ISO-100 🔄 f/16 ⏱ 1/8s

不同時間

日本四季分明，不妨重遊舊地，將有全新體驗。

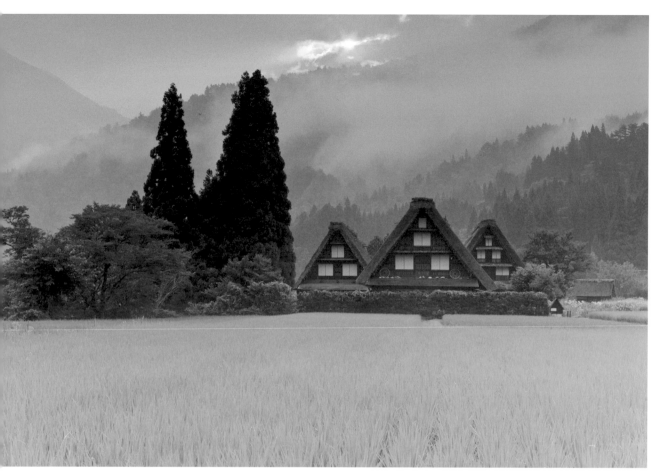

 50mm ISO-50 f/11 1s

岐阜縣
白川鄉三小屋

三小屋位於白川鄉的南端，從巴士總站步行要 15 分鐘。聳高杉樹、合掌屋和青翠的稻田組成了亮麗奪目的美景，晨光從雲霧透出，為如詩如畫的景致增添光彩。

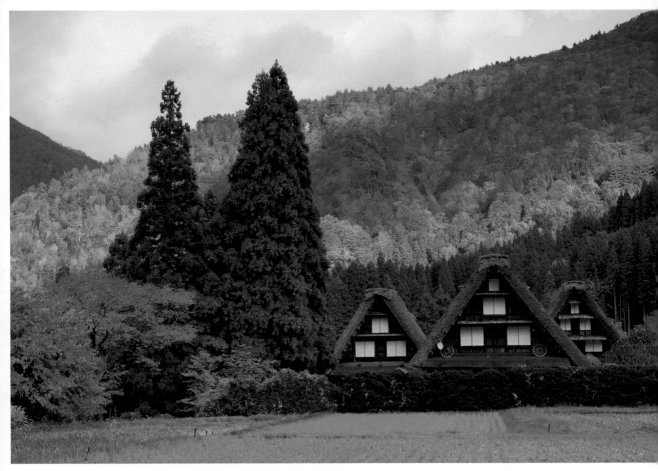

🎞 65mm　📷 ISO-100　🔄 f/11　⏱ 1/15s

山上的樹葉按生理時鐘逐漸轉變，剛
巧被陽光從雲隙照亮，為整幀照片增
添生氣。

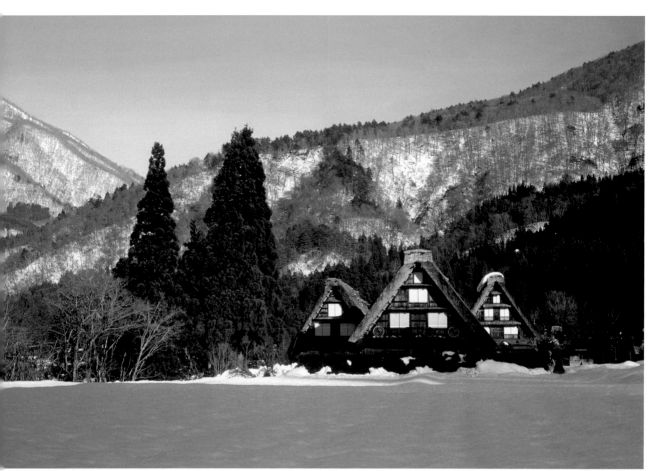

在菅沼拍了半天，乘車回白川鄉途中，天色逐漸放晴。下車後急忙從巴士站跑到村尾三小屋，趁太陽落山前裝上菲林，測光，調校光圈快門，加GND拍下這幅作品。不到一分鐘，三小屋已處於暗位了。

80mm（中片幅） ISO-50 f/11 1/4s

福岡縣朝倉市
甘木公園

 35mm ISO-200 f/11 1/5s

經過整天行程後返回福岡,趁仍有時間到甘木公園拍攝日落餘暉下的櫻花。心中盤算若在早上順光下會是甚麼景致呢?於是決定翌日再來。

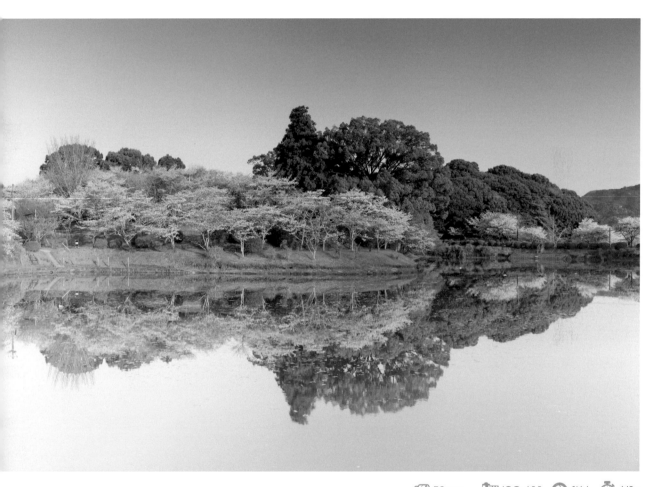

次日清晨七時，湖面平靜恍如鏡子，
跟昨午截然不同。

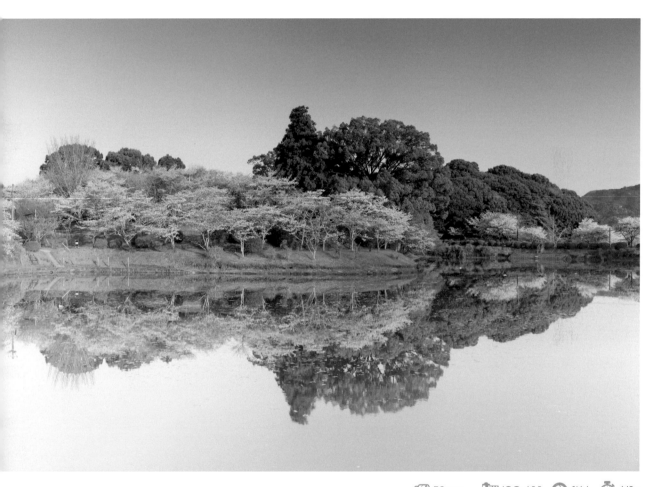 50mm ISO-100 f/11 1/8s

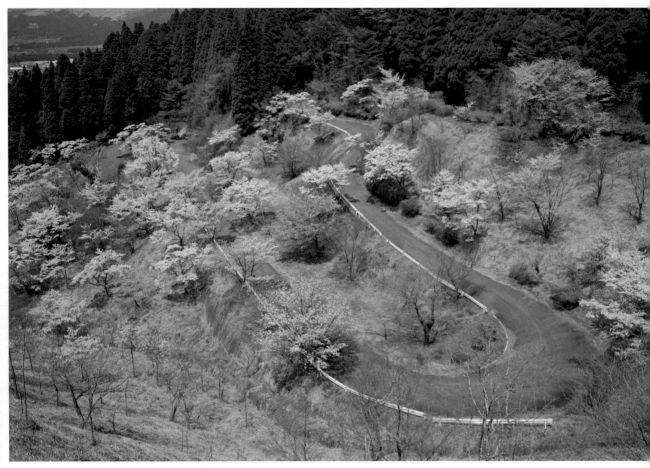

🔘 50mm 📷 ISO-100 🔄 f/11 ⏱ 1/125s

滋賀縣野洲市
高森峠千本櫻

這類髮夾彎在日本多的是，可是當兩旁櫻花盛放，豐富了畫面，便成為一個「拍攝穴場」。在日間先來拍一次，預先視察場地，發現小山丘上可供站立和放置腳架的地方有限。拍攝時要避開經過的車輛，後期製作抹去停留的人和車。

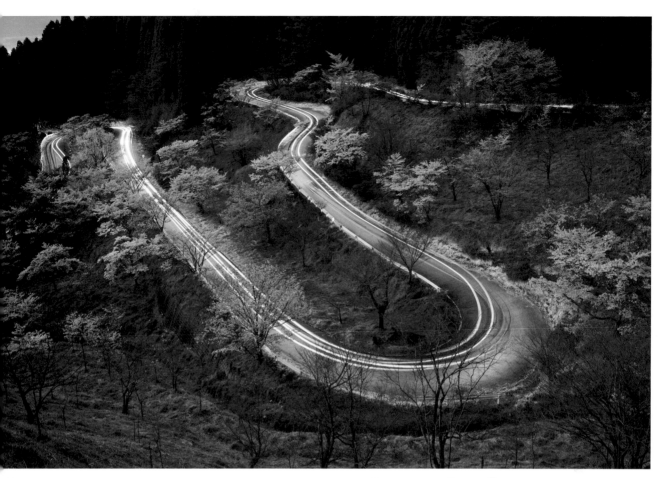

🔘 50mm 📷 ISO-400 🔄 f/8 ⏱ 140s （其間曾以黑卡遮蓋鏡頭）

入黑前抵達原來的小山丘，若非日間探過路，在陰暗環境上山有一定危險。晚上拍攝與日間剛巧相反，等待汽車駛入畫面時才啟動 B 快門。試拍後發現一部車駛過整段道路後的曝光不足，原可選擇加一級光圈或 ISO，但為了保持相片質素，決定拍下兩部車經過所造成的光軌。當第一部車經過後以黑卡遮蓋鏡頭，待第二部車駛進時移開黑卡接續曝光，直至駛走後才關閉快門。

一天之內，光線照射方向不同，色溫不同，產生不同的效果。特別是在清早和傍晚，變化更明顯。

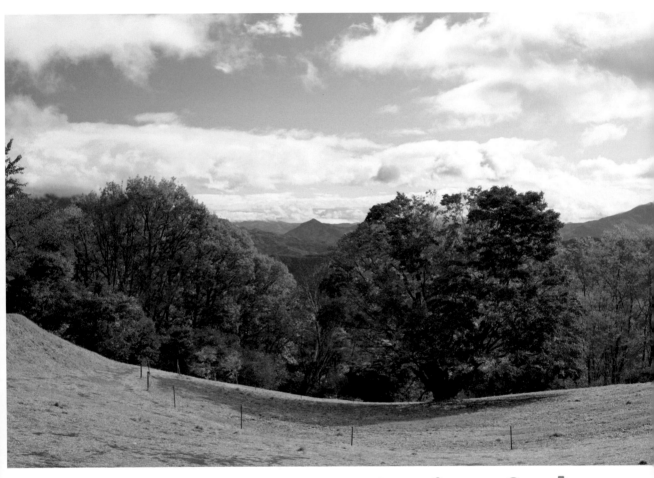

長野縣北安曇郡池田町
七色大楓樹

🛢 35mm　📷 ISO-100　🔄 f/11　⏱ 1/100s

9:26 這棵在大峰高原上的楓樹，樹齡250 年，周長 15 米，秋天時樹葉分批變色，故有「七色大楓樹」之稱，是當地著名景點。

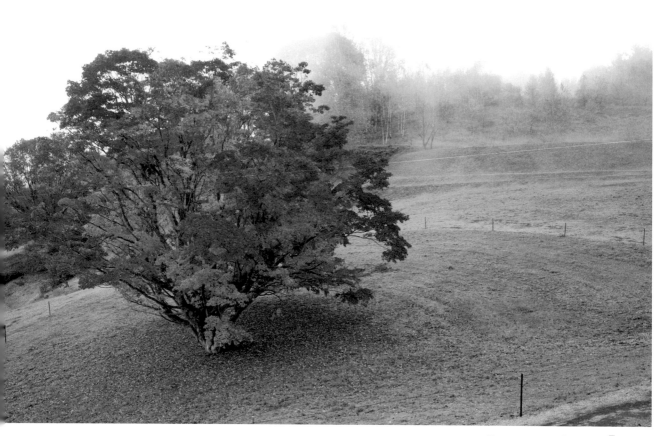

9:40 突然大霧飄至，在迷濛中另有一番氣氛。

50mm　　ISO-100　　f/11　　1/15s

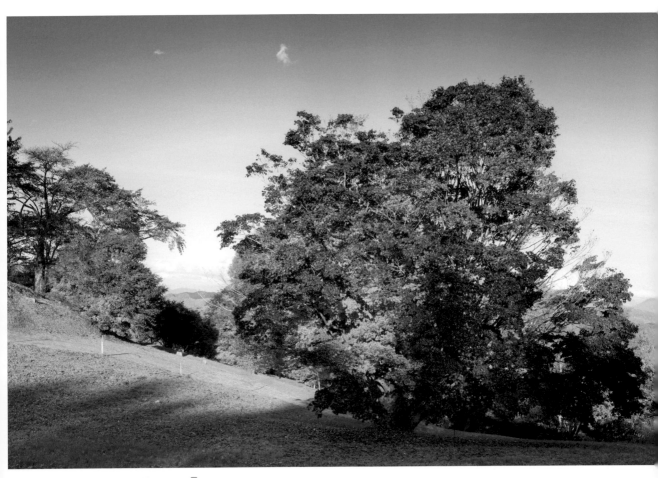

50mm ISO-100 f/11 1/30s

15:58 下午再來造訪，陽光變得柔和，
以側光拍攝。

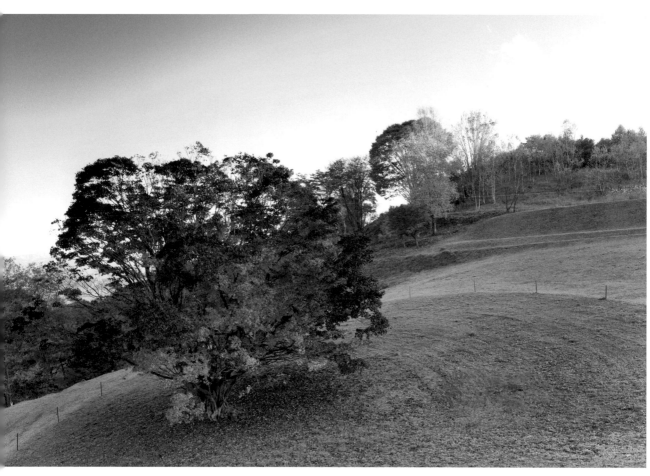

16:25 遊人漸散，可拍更多草坪。

50mm ISO-100 f/11 1/8s

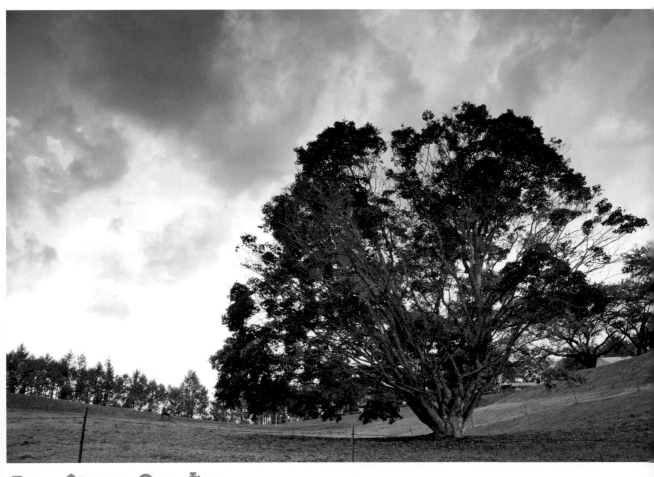

（icon）28mm （icon）ISO-100 （icon）f/16 （icon）1/2s

17:06 太陽已下到山後，光差減低，可作逆光拍攝，拍到一些晚霞。

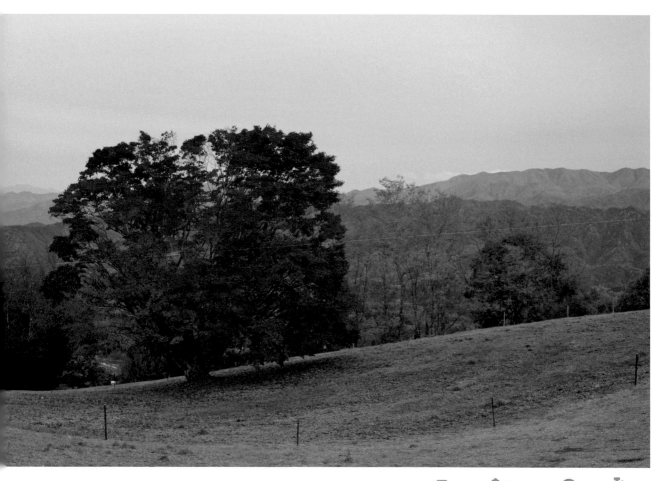

17:23 夕陽西沉，天色變暗，東面的雲反照一點餘暉。

50mm　ISO-100　f/11　2.5s

早起鳥兒

「早起的鳥兒有蟲吃」，這諺語廣為人知。放鬆身心享受旅行度假，遲起床本是人之常情。為何攝影者甘願自討苦吃？皆因捕捉美景成為最大的吸引！

魔幻時刻

日出前幾十分鐘光線柔和,被喻為魔幻時刻 (magic moment) ,遇上雲量適中的日子,天空雲層變幻色彩豐富,絕對是攝影的好題材。

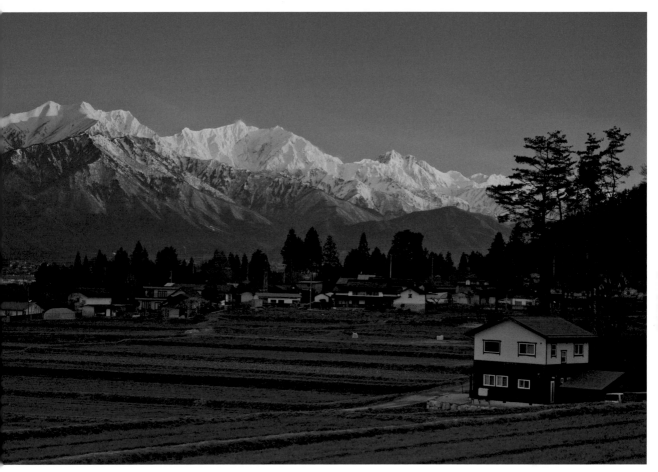

<CCC 50mm | ISO-100 | f/16 | 1/4s

長野縣信濃大町
森のみち草

入住民宿後，趁仍未入黑，走到 200 公尺外找到這地點，評估
日出時太陽照射的方向。翌日清晨五時冒着嚴寒等候，目睹雪
山隨着晨光照耀，由深藍色漸漸變暖，黃、淡紅、鮮紅，正是
按下快門的一刻了。使用 GND 將遠方的雪山和前景的光差收
窄，後期製作再推光暗位。

晨霧繚繞

晨霧製造藏露景色，加上低角度的光線，部份景物落在暗位內，充滿神秘感。

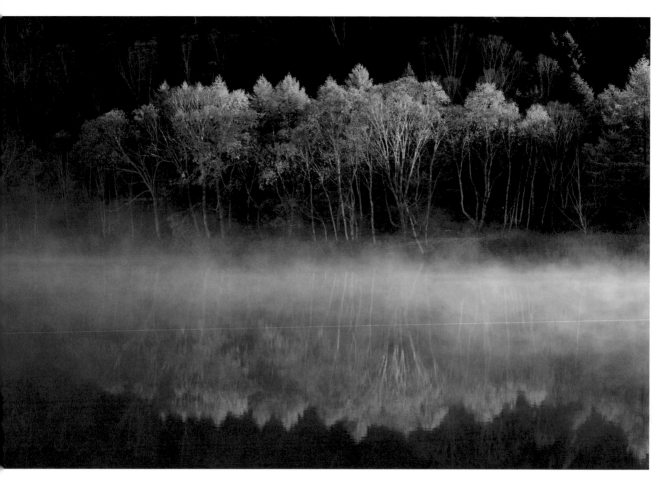

<CID>85mm　<CID>ISO-100　<CID>f/11　<CID>1/13s

長野縣
志賀高原木戶池

清晨拍畢蓮池後，準備沿國道 292 深入志賀高原尋找其他景
點。怎料見到不少攝影人架起三腳架，於是拐入小路看個究
竟。輕紗飄渺般的晨霧在木戶池水面上，僅部份樹頂被半逆光
照耀，與其他暗位形成強烈對比。這是筆者夢寐以求期望拍到
的作品。

平靜湖面

清晨時分的湖面特別平靜，容易拍到倒影。

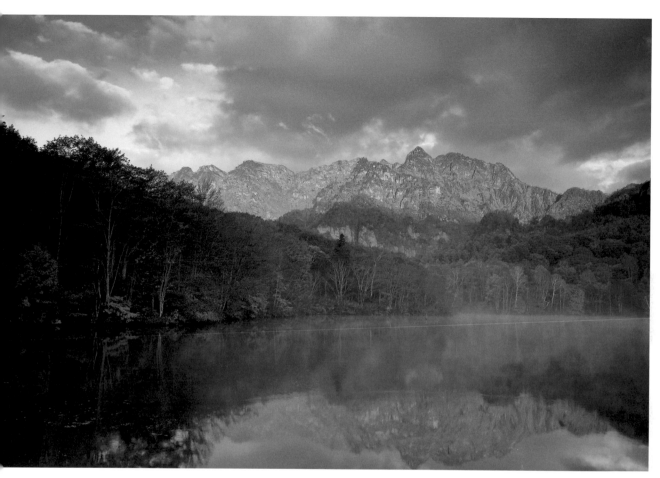

35mm　ISO-100　f/11　1/2s

長野縣
戶隱鏡池

清晨驅車來到戶隱鏡池，大批攝影人已豎起三腳架佔據有利位置，冒着嚴寒等待陽光照耀山頂的時刻。清晨湖面平靜，泛着一層薄霧，倒映着剛被晨光照亮的山頂，是攝影人早起的回報。

避開人潮

著名景點總是人山人海，清晨早起是避開繁忙時段的最佳選擇。

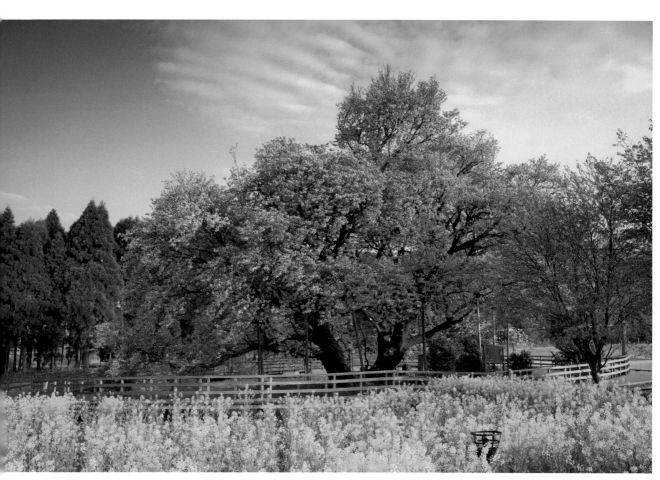

35mm　ISO-100　f/11　1/6s

熊本縣阿蘇郡
一心行的大櫻花樹

這棵樹齡達四百多年的大櫻花高 14 米、樹幹圓周 7 米。下午
抵達阿蘇時看到景點擠滿遊客，沒下車就走了。幾天後，正要
離開阿蘇，清晨七時，四周空無一人，拍攝容易極了。

11 瞬間捕捉

208

拍攝一般風景照，可氣定神閒豎立三腳架，靜心等待適當時候按下快門。偶然遇上特別的光線，如前文敍述的區域光和雲隙光，就要眼明手快把握時機。拍攝動物或人物更需敏捷的反應，用光圈先決模式（Av mode），快門速度 1/250s 或以上，適當調節光圈和 ISO，多拍幾張，有需要時更要用上自動追焦和連環快拍，因那情景一瞬即逝。叫人感動的作品，大部份都是眾多因素匯聚的那一刻，也是世上獨有的！

動物生態

拍攝動物多用上長焦距鏡頭，拍野鳥更要 400mm 以上。筆者非常佩服那些專業的「候鳥人」，他們有着無比的耐性，為了捕捉鳥兒神態最精彩的一刻，不惜餐風飲露。

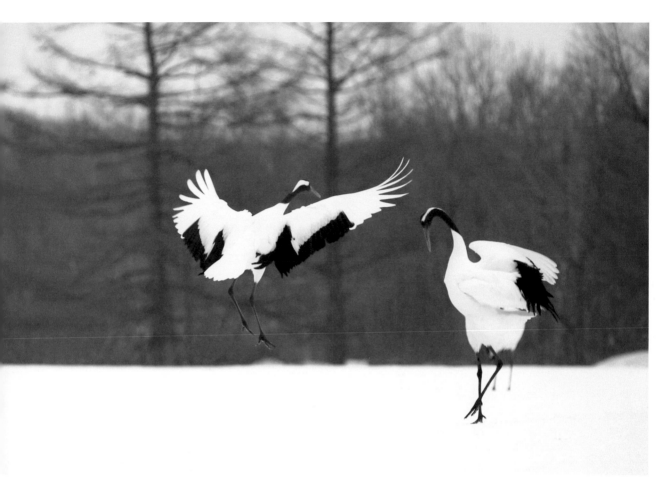

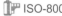 400mm 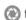 ISO-800 f/6.3 1/800s

北海道阿寒郡
鶴見台

丹頂鶴生活於中日韓三地，因數量稀少而被日本人視為國寶。
丹頂鶴喜歡在冬天聚集在釧路的鶴居村和伊藤保護區，村民在
雪地上提供粟米作飼料。一雙一對的丹頂鶴翩翩起舞，姿態優
雅。

人景相融

前文提及一些美景若加入適當的人物，則起畫龍點睛之效。那類作品，景物是主體，人物只是陪體。這裏提到的「人景相融」，人物與景物同樣重要，沒有主次之分。隨着人物的動作不斷變化，那一刻的肢體動作特別配合整個畫面，瞬間捕捉至為重要。

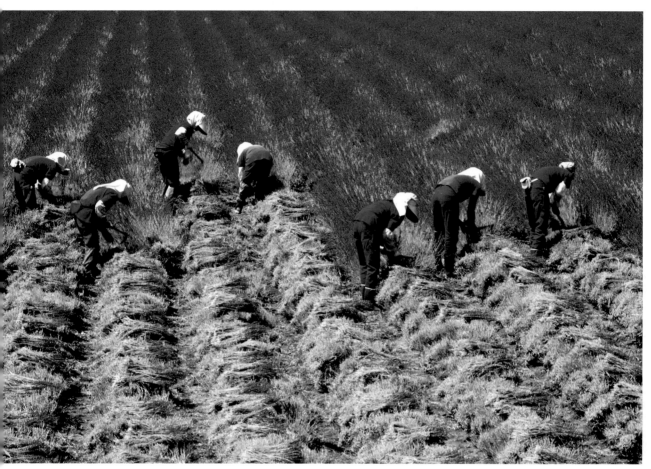

 80mm
（中片幅） ISO-50 f/11 1/15s

北海道中富良野町
富田農場

7 月適值北海道薰衣草盛放季節，隨風散發着陣陣幽香，工人在紫花田間忙着收割。當時筆者採用中片幅（60 × 45mm）全機械操作的相機拍攝正片，構圖時刻意避開花田盡頭，預留更大想像空間。工人的位置錯落有致，一切都要抓緊時機。

佐賀縣武雄市
円応寺

小路兩旁是盛放的櫻花，遊人熙來攘往，要拍一條寧靜的「櫻花隧道」根本沒有可能！於是改拍櫻花樹下的途人。筆者手持長焦距鏡頭坐在路旁，以低角度拍攝。兩父女路過時恰巧吹來一陣強風，落櫻如雪片飄下。父親指着飄落的花瓣跟女兒說：「看！這就是櫻吹雪了。」

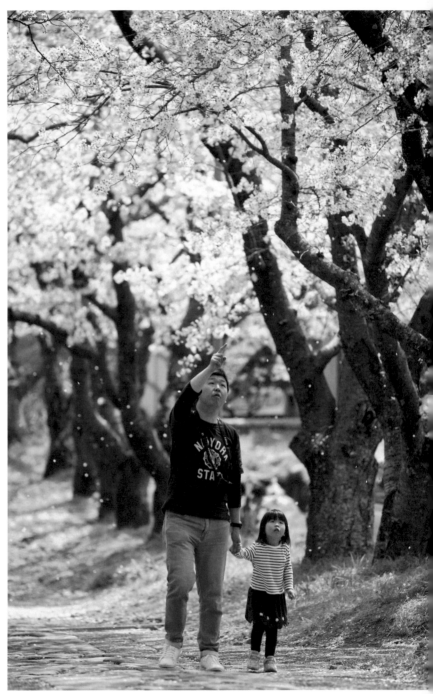

400mm　ISO-200　f/5.6　1/320s

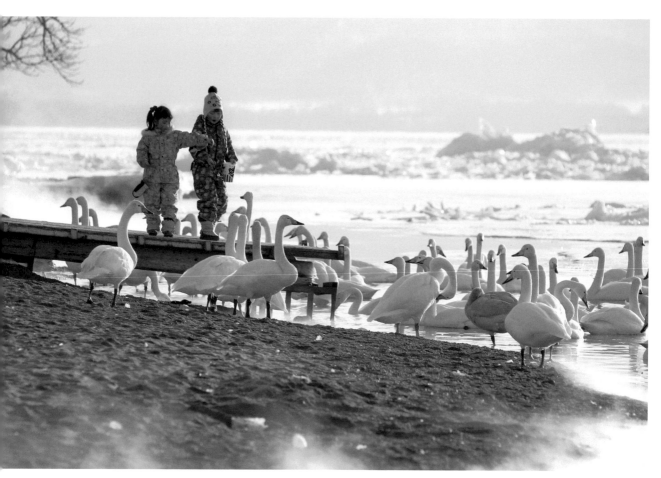

🔘 400mm 📷 ISO-200 🔄 f/10 ⏱ 1/30s

北海道弟子屈町
屈斜路湖砂湯

從西伯利亞飛來過冬的天鵝，集結在溫暖的湖水上，享受着小
女孩的關愛。天鵝和女孩產生相互關係，在照片中缺一不可。

人物特寫

從景物為主人物為次，到人景相融，這裏談及的則是純人物的特寫，或人物間的互動。景物不必吸引，只要背景不太雜亂礙眼，不影響美感就行。採用長焦距鏡頭，從遠處拍攝，不讓人發現，避免尷尬。這類照片的重點是人物的神態和肢體語言，故需留意光線對人物面部的照明，重點測光，鎖定曝光值（AE-lock）。由於無法使用反光板為面部補光，在側光或逆光時只能依靠地面反射到面部的光線了。若發現面部偏暗，可在後期製作時推光暗位。

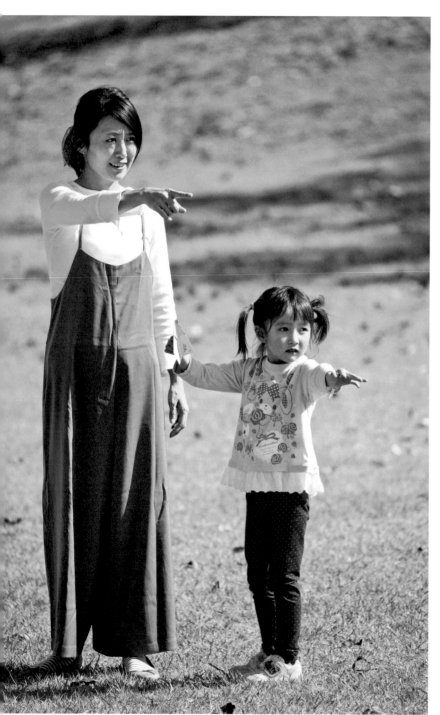

長野縣
安曇野知弘美術館

美術館位於松川村,四周環繞着面積達 35,000 平方米的公園。到訪當日,遇上當地人的市集,售賣工藝品和農產品。一位老伯開設攤檔,免費教人製作自己研發的紙飛機。媽媽陪着女兒學習摺好紙飛機後,到草坪放玩。女兒不懂放,媽媽教她。哪管只是一隻紙飛機,有媽媽陪伴玩耍,孩子就滿足快樂!

321mm ISO-400 f/5.6 1/2000s

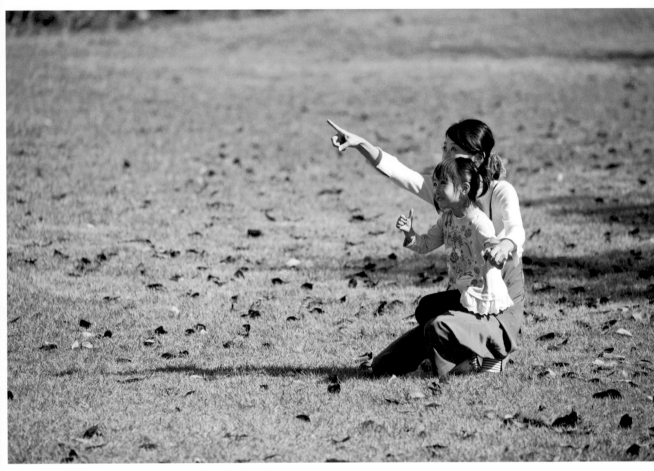

CCO 400mm ⫿⫿ ISO-400 ⟳ f/5.6 ⏱ 1/1600s

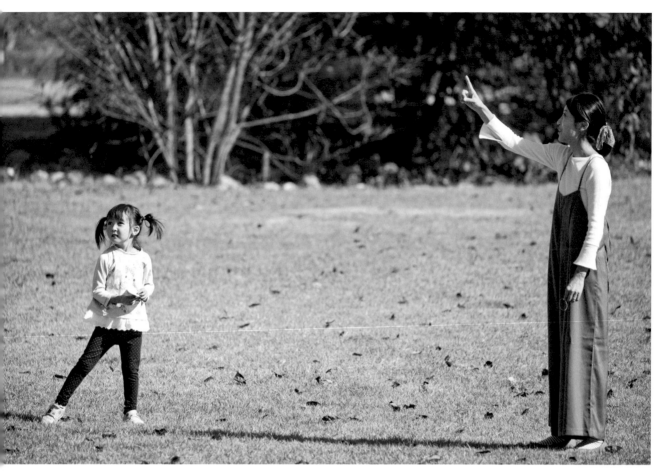

360mm　ISO-400　f/5.6　1/1600s

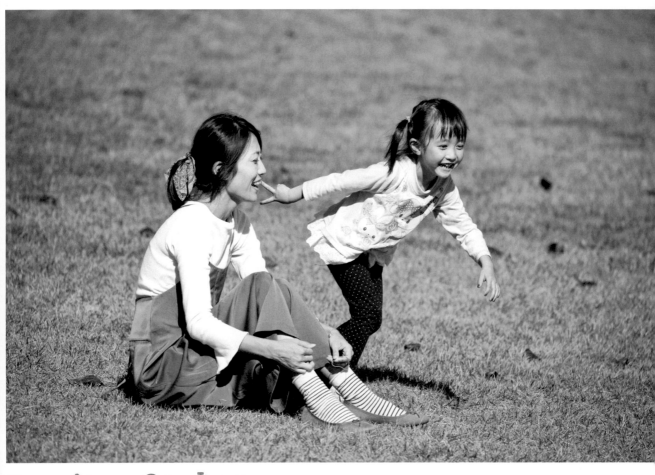

🔘 400mm 📷 ISO-400 🔄 f/5.6 ⏱ 1/2500s

400mm　ISO-400　f/5.6　1/2000s

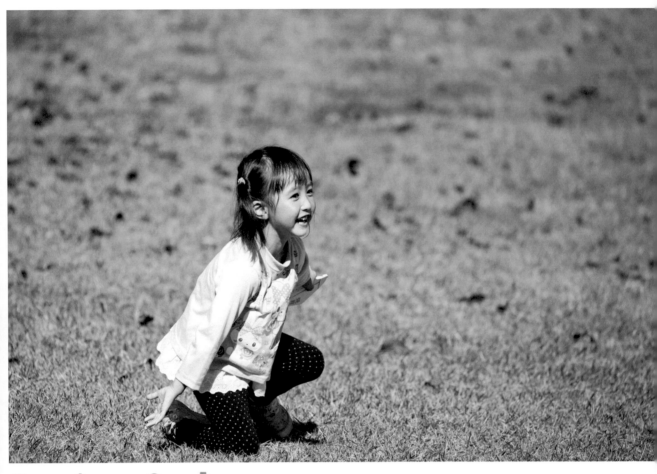

400mm ISO-400 f/5.6 1/2500s

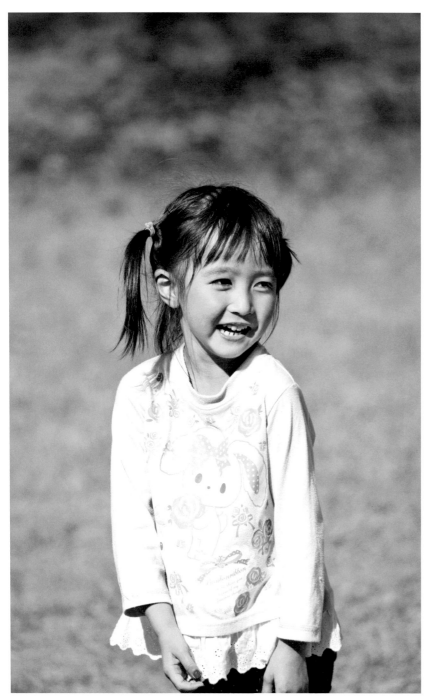

400mm | ISO-400 | f/7.1 | 1/2000s

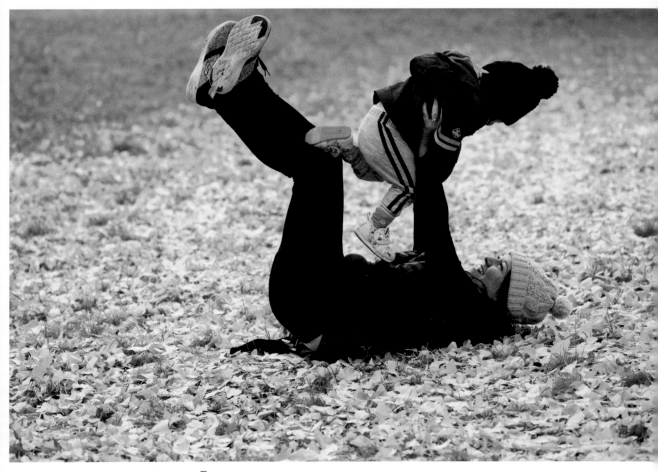

🔴 170mm 📷 ISO-640 🔄 f/5.6 ⏱ 1/250s

京都府
京都御所

這位外籍媽媽，跟隨到日本公幹的丈夫，旅居京都。兩母子在銀杏葉地毯上享受天倫之樂，那一刻，孩子就是母親生命的全部。

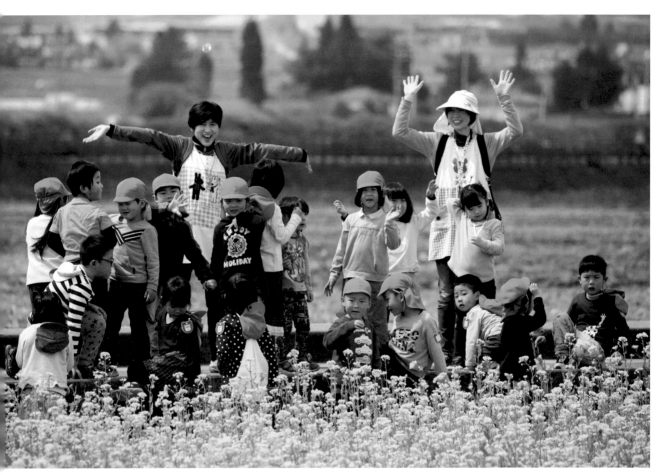

 321mm ISO-100 f/6.3 1/320s

長野縣
安曇野堀金物產

老師帶着幼稚園學生來到附近一塊油菜花田玩耍。讓孩子走出
教室，實地觀察，是否比從課本和互聯網學習更有趣？

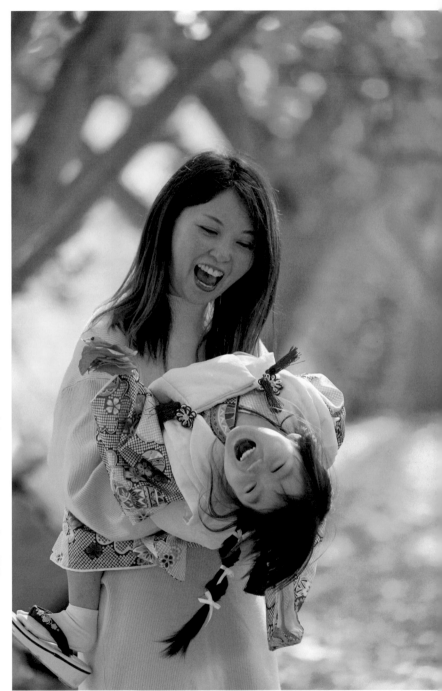

很多母親喜歡聘請攝影師，
在銀杏樹下與孩子拍照留念。
他們不經意互動的一刻，更
顯珍貴。

愛知縣稻澤市
祖父江銀杏公園

400mm　ISO-400　f/5.6　1/400s

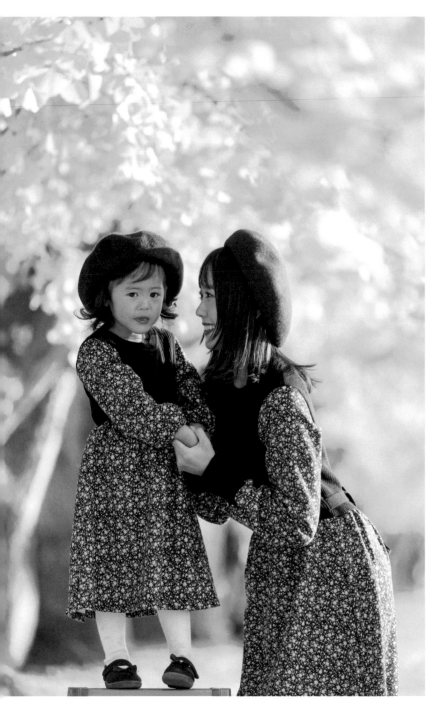

日本長野縣
中川村渡場

 400mm ISO-800 f/5.6 1/500s

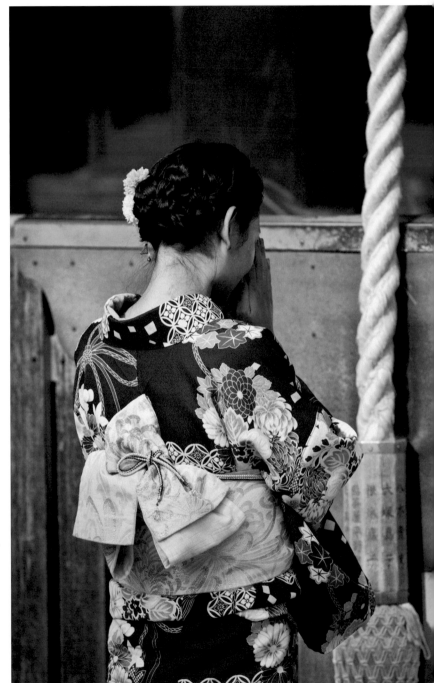

京都府
八坂神社

日本人新年喜歡穿着和服到
神社參拜,在京都遇上的和服
美女絕大部份卻是外國遊客。

 286mm 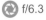 ISO-400 f/6.3 1/1250s

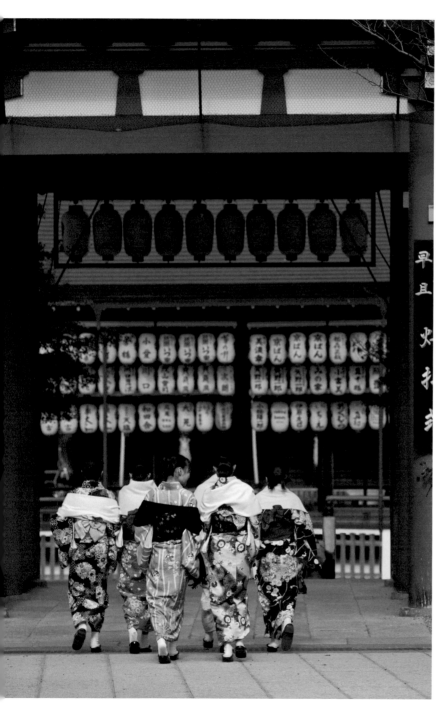

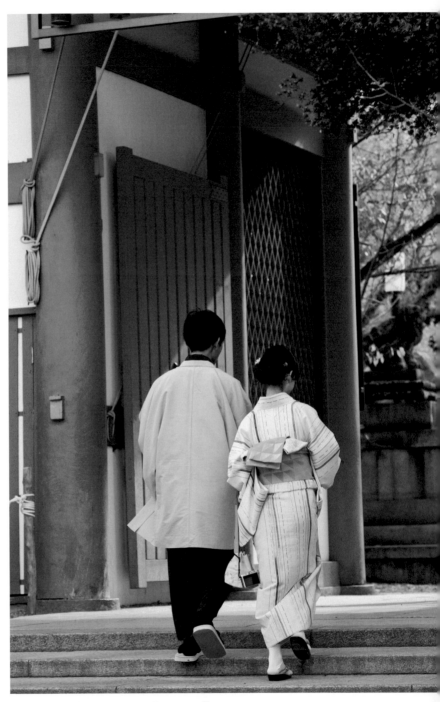

286mm ISO-400 f/6.3 1/1250s

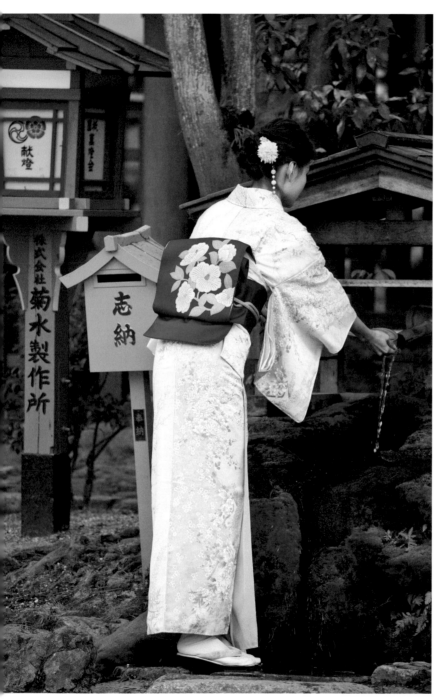

321mm　ISO-400　f/6.3　1/320s

後期製作

菲林年代的攝影人只須專注拍攝，沖曬工作交由沖印機和曬相師傅處理，能親手沖曬自己照片的寥寥無幾。黑房沖曬是極費時的活動，即使掌握技巧也消耗不起時間。沖曬理想的作品必須豐富的經驗、精準的參數控制（曝光時間、濾鏡指數、溫度、沖洗時間等），並要反覆嘗試。即使調校好參數曬出照片，翌日隨着溫度、藥水濃度變化，即使用相同參數，曬出來的相片效果卻不盡相同。

革命性的數碼年代的確為攝影人帶來無比便利，由實時影像調控、拍攝儲存、後期製作等，都可親力親為，不假外求，猶如親手養育自己的子女。

一些人有這種迷思，認為拍出來的照片不應後製，這才顯出他的功力。其實只有正片（幻燈片）所呈現的才會「原汁原味」，毫無修飾，而只要印成相片，就已涉及後期製作了。一張數碼照片，記錄了不同的數據，改變任何一個參數，足以影響出來的效果。筆者認為，一幀攝影作品的成敗，拍攝當下佔七成，後期製作佔三成。所以一個攝影人總要對後期製作有點掌握。

另一極端是將後期製作發揮到極致，天馬行空、無中生有、移花接木，使圖像變得虛幻和脫離現實。當然藝術作品百貨應百客，總有知音人。

建議讀者以 RAW 格式拍攝，因為 RAW 記錄了相片的原始數據，無任何壓縮。Photoshop、Lightroom 或相機附送的圖像處理軟件，可調節曝光、色溫、色彩飽和、對比，讓相片變得更悅目。遇上光差大的情況，暗位補光是非常實用的操縱桿，能將黑暗的部份變亮，呈現細節，增加相片的層次。進階部份還有修正鏡頭造成的變形、色差和暈影，減低雜訊或將影像銳利化等。

表面沾染微塵的感光元件會導致影像淨色部份出現黑點，可使用一些設有去除污點或印章功能的軟件處理。去除污點功能較為被動，當游標點在污點上，軟件會選擇附近的景物代替。以藍天為例，如果顏色純淨，用去除污點功能出來的效果問題不大；若應對複雜多變的畫面，軟件可能選擇了不合適的色塊代替原來的污點，那就差強人意了。此時應改用印章功能，以人手選擇附近適合的色塊代替污點，透過調節蓋印的力度和透明度，從而取得最理想的效果。

移除物件

印章除了解決污點問題，也可移除構圖時無法避免的物件。

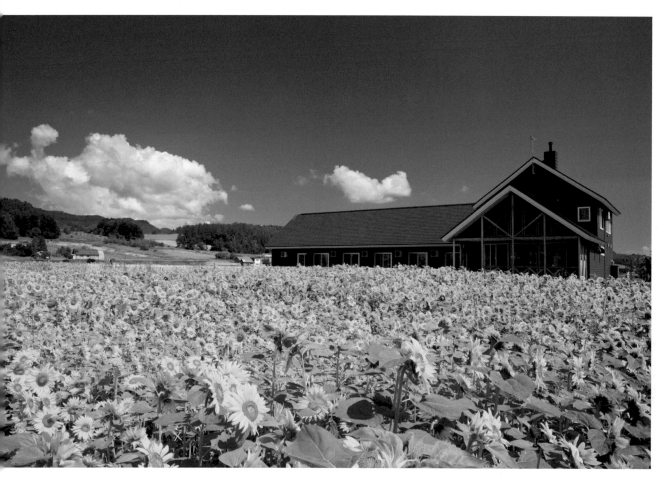

35mm ISO-100 f/16 1/15s

北海道中富良野町
ペットと泊まれる宿 Land Mark（Land Mark 寵物旅館）

離開富田農場往南走，被公路旁的向日葵吸引，拐入小路一看，原來是這家名為 Land Mark 的小旅館。當筆者豎立三腳架準備取景時，一名店員出來提示：「請隨便拍攝，但小心不要踏上草面，它們是芝櫻。」（婉儀翻譯）日本人的大方友善，值得我們學習。

日本這類房子，必有電線從街道上的電線杆接駁入屋，大煞風景，無論怎樣構圖也無法避開，只好在後製時利用印章將電線旁的藍天逐小蓋在電線上，最終移除了電線。

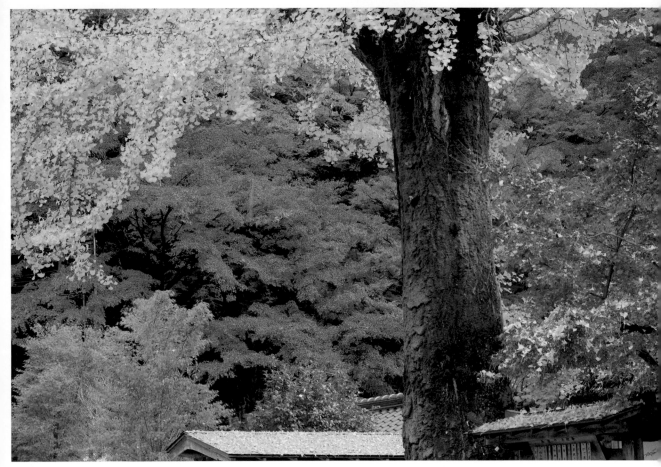

 81mm ISO-100 f/11 1/10s

愛知縣豐田市足助町
香嵐溪

沿溪走入村內，民居多變成小商店擺賣商品和小食，遊人在小廣場內購物休息，欣賞頭上美景。

正如前文提及，民居怎能沒有電線？（見小圖）為免破壞整幀相片的美感，用印章小心將電線移除。

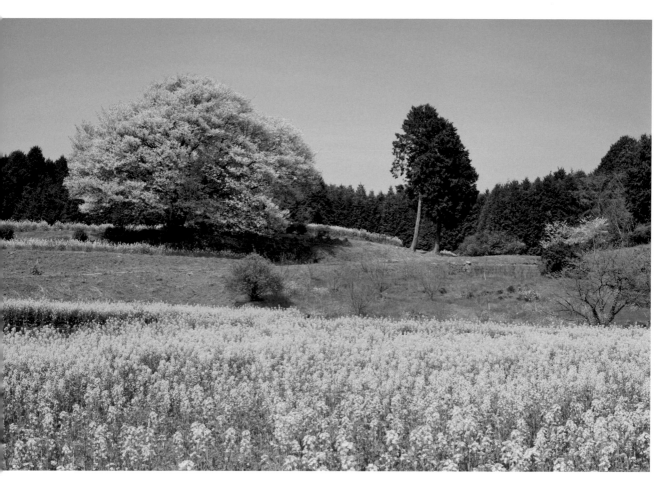

<CCD 35mm | ISO-100 | f/11 | 1/50s

佐賀縣武雄市
馬場之山櫻

以油菜花田作前景的大櫻花樹自然吸引大批遊人！取了一個可
避開大群遊人的角度豎立三腳架，每數十秒拍一張，以同一曝
光值拍了幾張。大多數遊人四處走動取景，他們的交替移動讓
筆者有空隙拍到部份景物。利用電腦將相片重疊圖層互補，還
原現場景觀。最後用印章抹走餘下的遊人，合成這幅作品。

調節變形

拍攝後才發現相片水平位置不正確，稍為傾斜，後期製作也可作角度調整。另一方面，前文提過，越廣角的鏡頭透視效果越誇張，當以廣角鏡拍攝巨大而接近的物件，而環境又不容許攝影者向後移，為了拍到整件物件，攝影者就被迫以仰角拍攝，造成梯形效應（keystone effect）。移軸鏡頭能修正這問題，但非常昂貴。使用後期製作，就能輕鬆矯正。

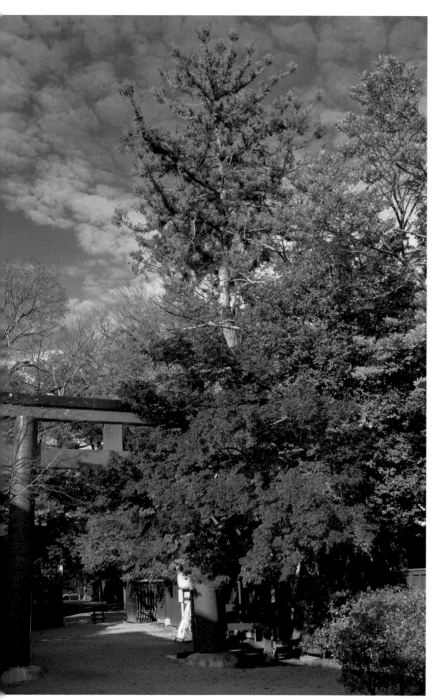

京都府下鴨泉川町
下鴨神社

以仰角拍攝將鳥居、楓樹、背景大樹和藍天一併收入畫面，後期製作時修正鳥居的梯形效應。

 28mm　 ISO-100　 f/11　 1/60s

適當裁切

菲林時代的攝影師喜歡用中片幅或大片幅相機，取其方便裁剪及放大照片後仍保持細緻畫質。裁剪相當於第二次構圖以彌補拍攝的不足和限制。另一方面，拍攝野鳥動輒用 600mm 以上鏡頭，總有「鏡到用時方恨短」的感覺。這類鏡頭價值不菲，而且巨大沉重。除非你專志野鳥攝影，否則不宜作此花費。

筆者使用 100 - 400mm 變焦鏡，勉強能拍攝野鳥或小動物，事後裁切讓構圖更緊湊。以打印一張 8 × 12 英寸（約 A4 面積）的相片為例，300dpi 需要 864 萬像素（2400 × 3600）。這是一般相機可遠超的數值，裁掉半數面積仍可保持相當相片質素。當然，印製攝影展的大幅圖片則另作別論。

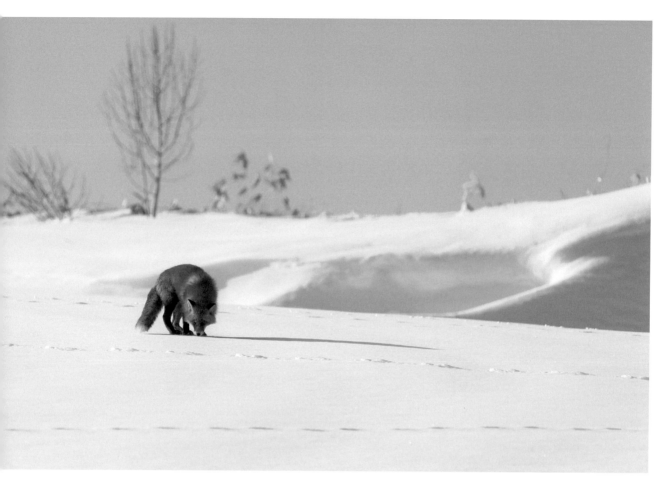

{{ICON}} 400mm　{{ICON}} ISO-200　{{ICON}} f/5.6　{{ICON}} 1/500s

北海道美瑛町
瑠辺蘂

與其說狐狸狡猾，不如說牠們極小心謹慎。因牠們體形細小，為了避開天敵，所以行蹤飄忽。以往旅行偶遇狐狸，未及拿起相機裝上鏡頭，牠已消失得無影無蹤。今次駕車時竟見到這隻赤狐（Red Fox）橫過馬路，跑上雪坡曬太陽午睡。由於距離太遠，即使用上 400mm 長焦距鏡頭，拍攝後也需將照片裁切。

高動態範圍

高階相機多有高動態範圍（High Dynamic Range, HDR），將幾張不同曝光值的相片透過相機的中央處理器重疊，彌補感光範圍的不足，使光位不至過曝，暗位保留細節。用 HDR 拍攝的主體應處於靜止狀態，否則拍出稍有移動偏差的連拍照片，在重疊時會出現瑕疵。

如果相機沒有 HDR，一些後期製作的軟件具備 HDR 功能，而且好處是以 RAW 拍攝不同曝光值的幾張相片後，可先作適當修圖，儲存成 jpeg 格式後，再以 HDR 合併。

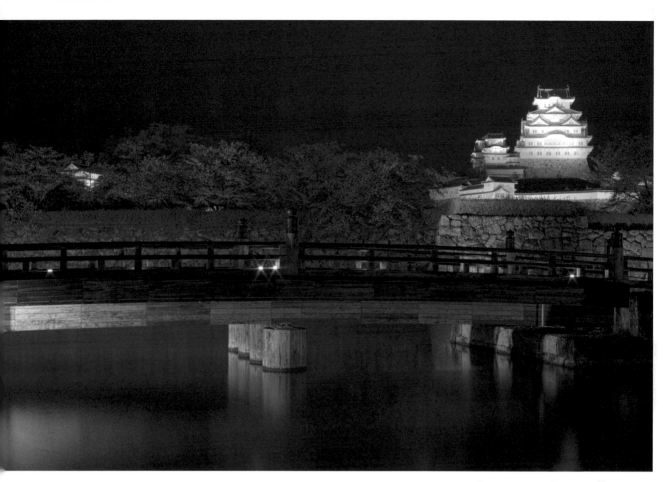

35mm　ISO-100　f/11　5s / 29s

兵庫縣姬路市
姬路城

要拍這幀姬路城夜景，殊不簡單。筆者嘗試以不同曝光值，加上 GND 減姬路城的曝光，拍了幾幀，仍不理想。當時滂沱大雨，寒風凜冽，被迫放棄。最後選出兩張，一張城樓曝光正常，一張木橋曝光正常，用後製 HDR 合併而成。

後記

─心意更新─

攝影人的佔有慾，不自覺地透過鏡頭將景物捕捉而據為己有。特別是拍攝野鳥和蝴蝶時，拿着長焦距鏡頭，扮演獵人的角色打雀打蝶。每逢拍到珍貴罕見的品種，帶來的喜悅和快感難以言喻；見到別人的精彩作品，羨慕之心促使自己奮起追趕，這本是進步的原動力，但切勿急於求成。例如在拍攝過程中，應尊重當地居民，愛護生態環境，避免造成滋擾破壞。個人認為，拍攝野生動物時以食物餌誘的行為不可取，這可能削弱牠們的野外求生本能。

有時為拍攝特別的景致，須冒險走上非一般的路徑，好比一些香港人到飛鵝山自殺崖打卡，若沒有登山技巧和經驗，容易發生意外。所以筆者也經常提醒自己，在安全與冒險之間取得平衡，避免那幅照片成為自己的遺作。

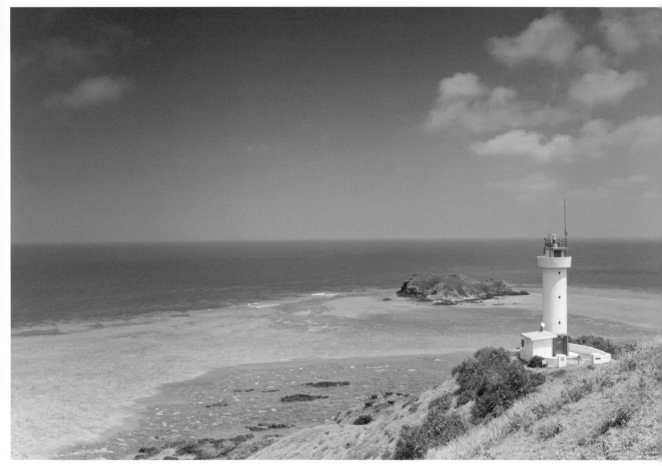

🔘 35mm 📷 ISO-100 🔄 f/11 ⏱ 1/8s

沖繩縣石垣市
平久保崎燈塔

山崗上原是欣賞平久保崎燈塔的最佳地點，可惜燈塔與後面的大地離島重疊，構圖欠佳，於是決定繞到陡峭的山坡，在偏左的位置拍攝這幅作品。整個過程不斷提醒自己要小心，留住小命繼續拍攝，世界還有很多美景等着我。

每次出行，難免對旅程充滿期待，盼望拍到某些佳作。正如前文提過，筆者在計劃行程時，會在某些重要景點多留幾天，以增加成功機會。但遇上天氣不似預期，或已錯過花期，切勿過於失望，只管放鬆心情，靜心觀察，熟習環境。青山依舊在，幾度夕陽紅。當下次再訪，可增加勝算。

會否為了一棵樹而放棄整個樹林？應否繼續再等？還是放下執着，轉而發掘新景點？當然沒有確實答案。筆者也常有這種掙扎，只好反問自己，若拍到這幀相片，將是不可多得的傑作？還是平凡無奇的行貨？連自己也沒有感覺的作品，怎能感動別人？

菲林時代的攝影者珍惜每張相片，按快門來得謹慎，生怕出錯，白白浪費一次機會。時移勢易，現今電腦、數碼相機和記憶卡普及，難免有人認為隨意多拍就可以增加成功機會。這種想法未必成立，按快門前不經思考和細心經營，怎會拍到好作品？

假設攝影者為相同主題拍數十張，一天已拍上數百張，整個旅程動輒拍了成千上萬張，何來時間精神篩選作品孰優孰劣？攝影創作並非紀錄，貴精不貴多！

技術精湛的攝影師只須拍數張相片已獲得滿意作品。若遇上主體移動、光線多變、光差較大等不利因素，可多拍幾張，後期製作時利用電腦細心觀察，去蕪存菁。

筆者每次行程只拍到數百張相，篩選後只剩下百餘張，稱心滿意的只有十數張，值得珍而重之。藉着今次出版機會，筆者樂意將以往多次日本旅遊所拍攝的百多幅精選作品與讀者你分享。

假如你偶然翻看自己舊作，發覺平平無奇，不滿自己當時為何拍攝如此普通的相片，恭喜你！你的攝影造詣和品味提升了。今天的我否定昨天的我，明天的我否定今天的我，學無止境，努力追求新的突破。

www.cosmosbooks.com.hk

書　　名	日本光影之旅——教你如何影靚相
作　　者	梁廣煒
責任編輯	林苑鶯
美術編輯	郭志民
出　　版	天地圖書有限公司
	香港黃竹坑道46號新興工業大廈11樓（總寫字樓）
	電話：2528 3671　傳真：2865 2609
	香港灣仔莊士敦道30號地庫（門市部）
	電話：2865 0708　傳真：2861 1541
印　　刷	美雅印刷製本有限公司
	九龍觀塘榮業街6號海濱工業大廈4字樓A座
	電話：2342 0109　傳真：2790 3614
發　　行	聯合新零售（香港）有限公司
	香港新界荃灣德士古道220-248號荃灣工業中心16樓
	電話：2150 2100　傳真：2407 3062
出版日期	2023年3月／初版・香港